KB076890

윤코 Sketch Book Nude Croquis

그리고 벗다

윤코, 곽윤환 지음

북란손

NUDE
CROQUIS

Pencil
Drawing

Paper, 2 minute pose drawing

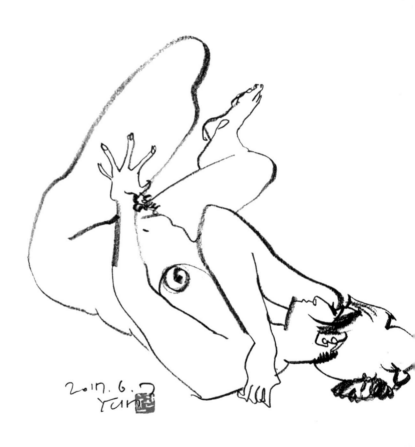

2017. 6.
Yun

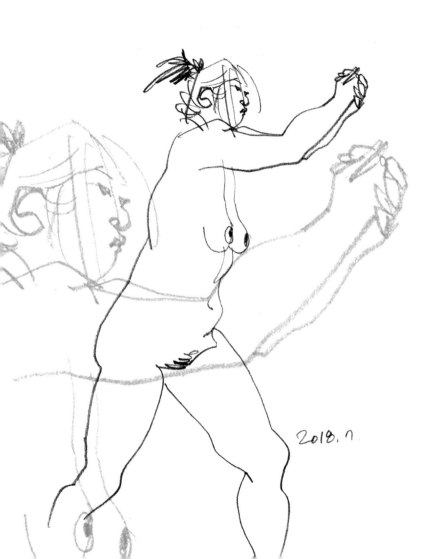

2018. 7.

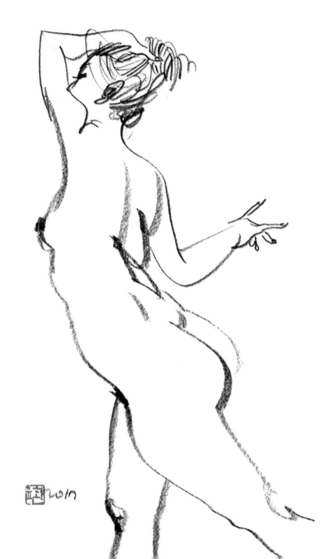

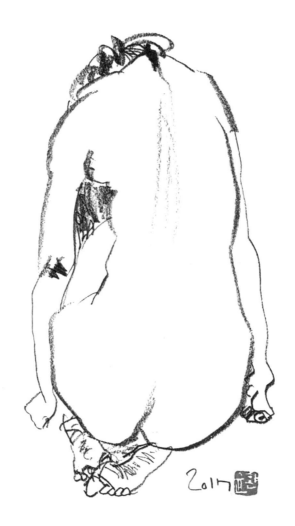

2017

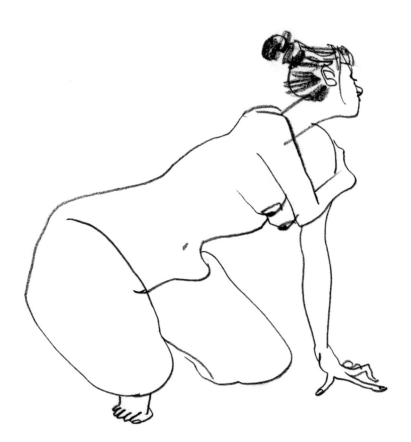

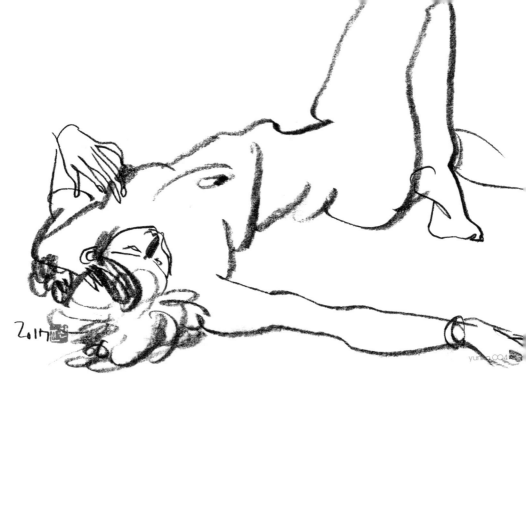

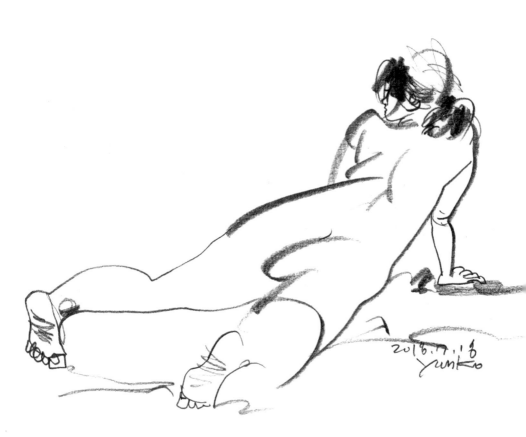

2016.11.18
yunko

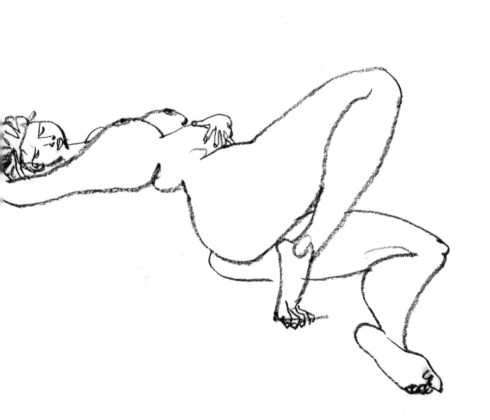

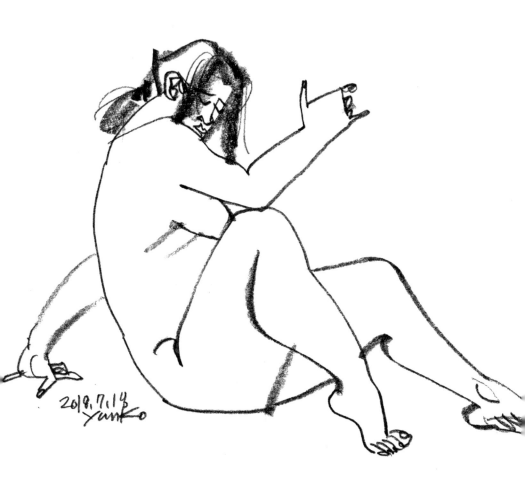

2018.7.14
yunko

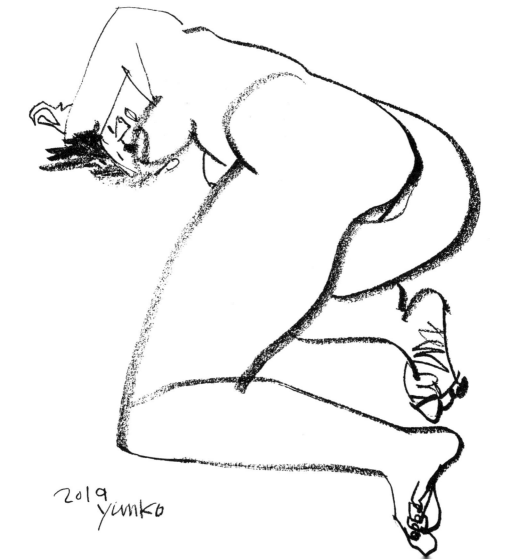

2019 yumko

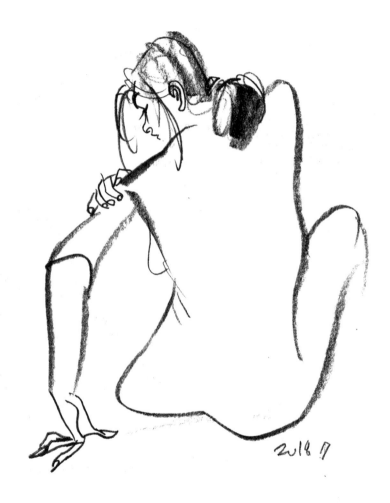

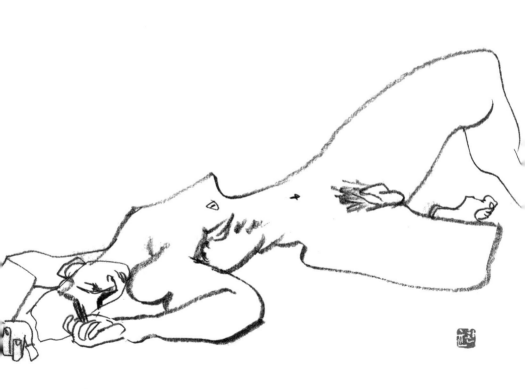

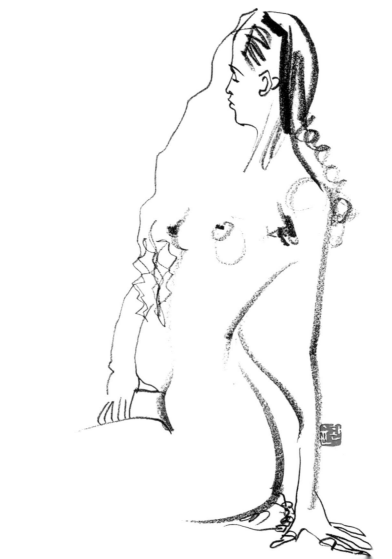

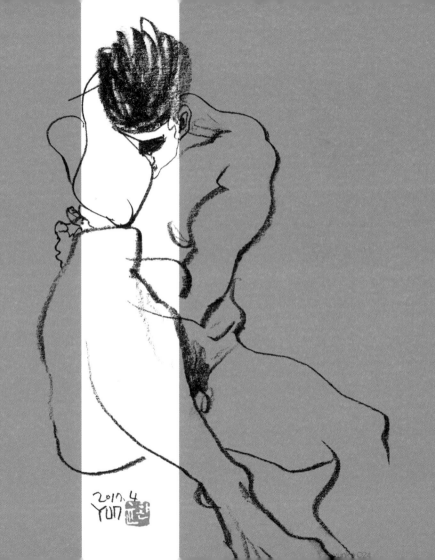

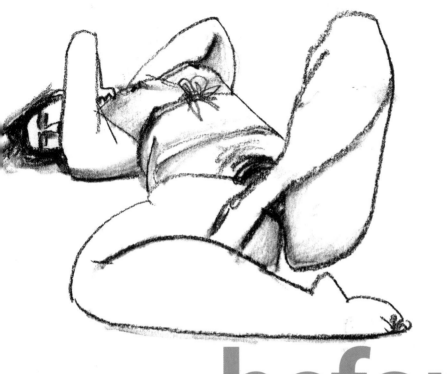

**before
sleeping**

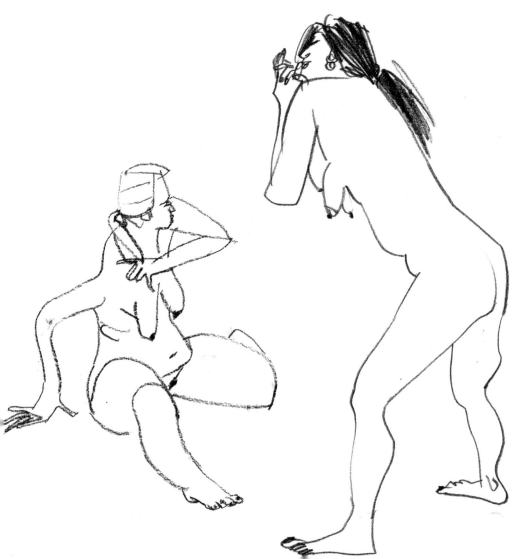

Upside down
view

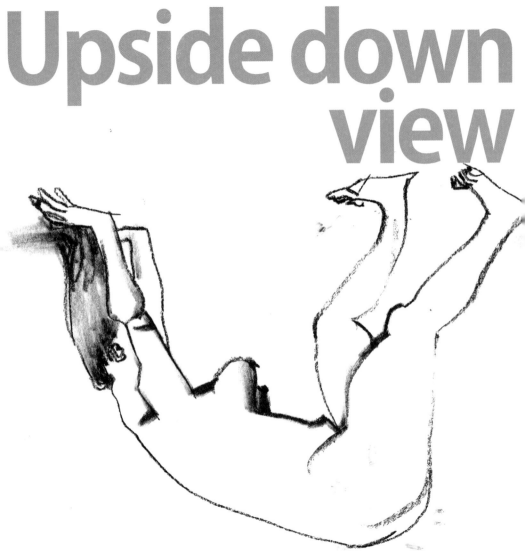

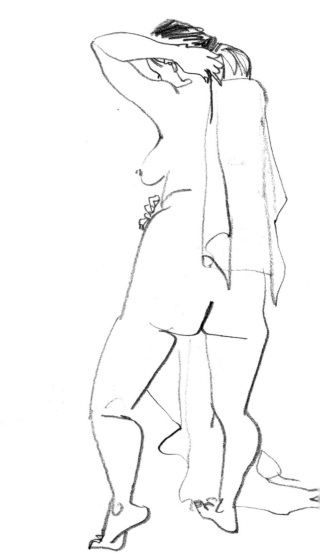

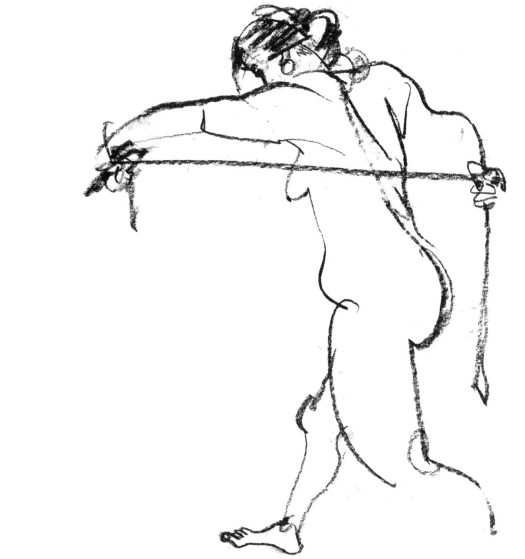

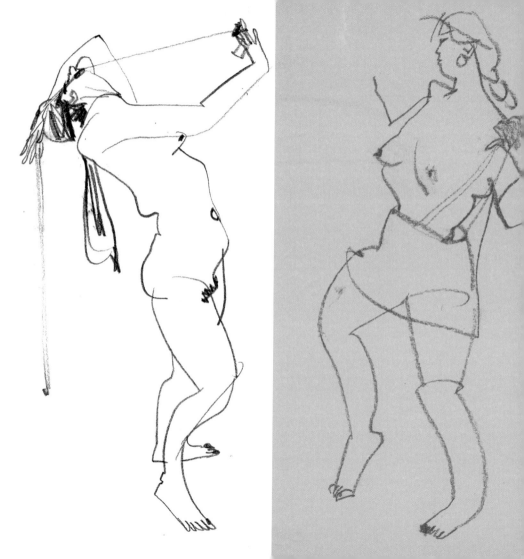

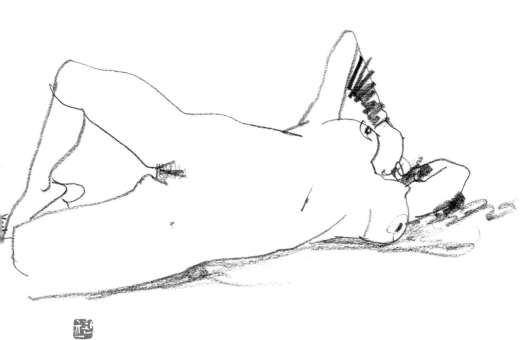

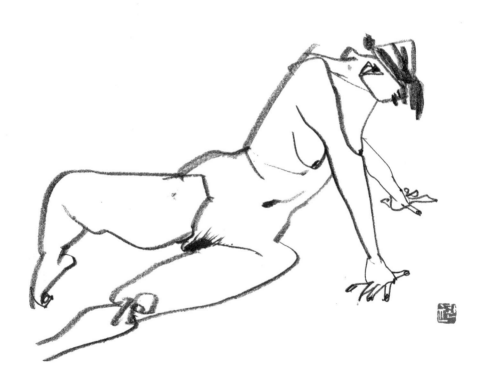

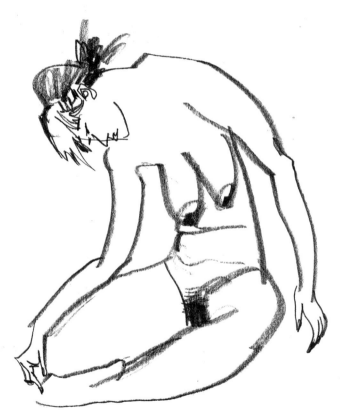

2019

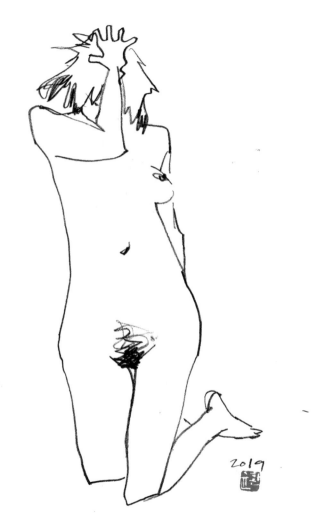

2019

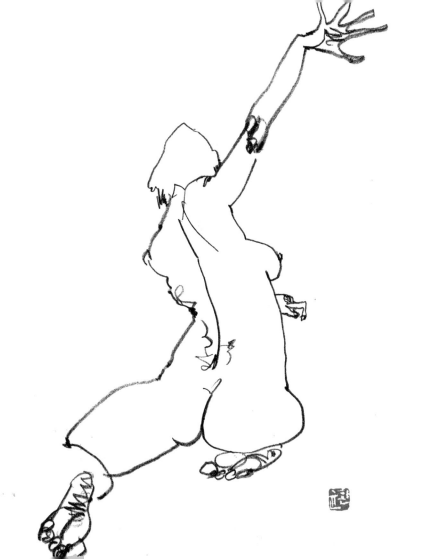

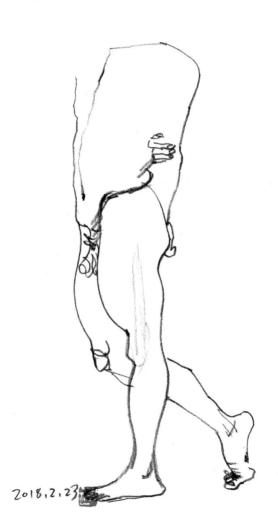

2018.2.23

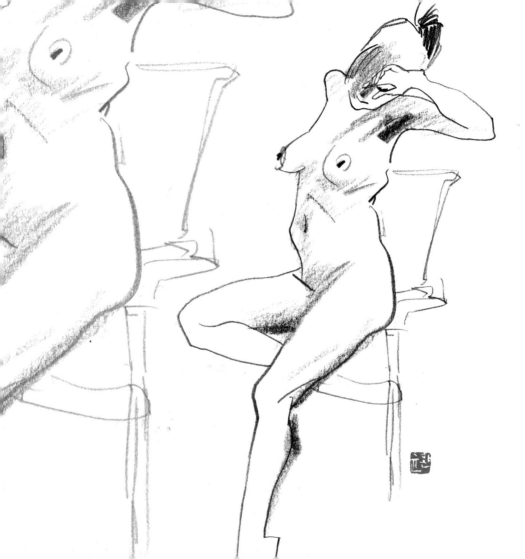

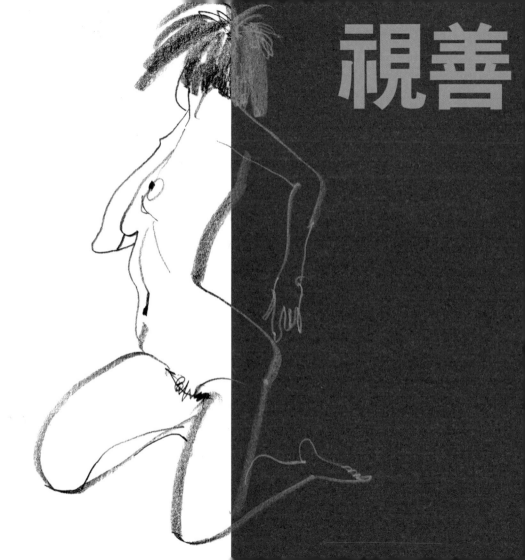

視善

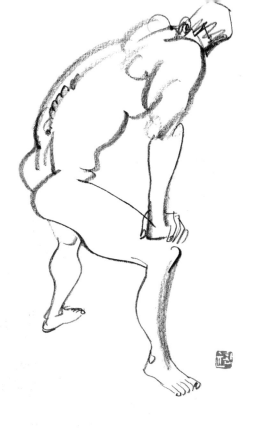

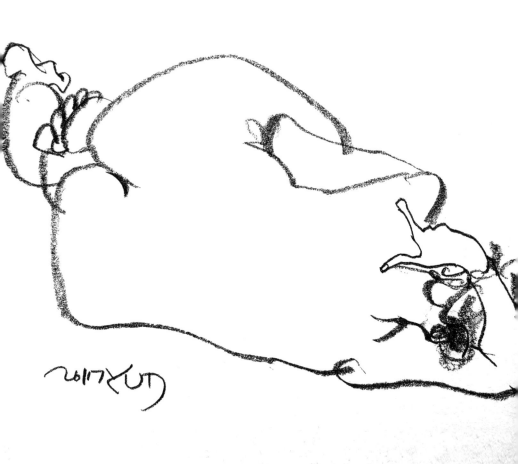

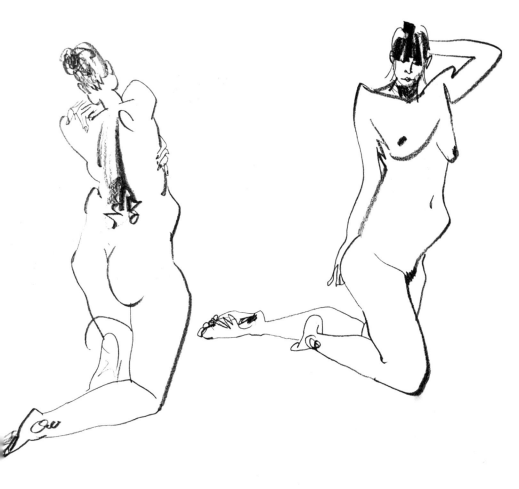

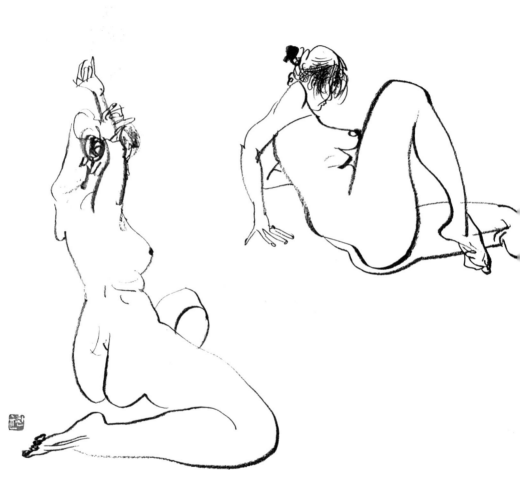

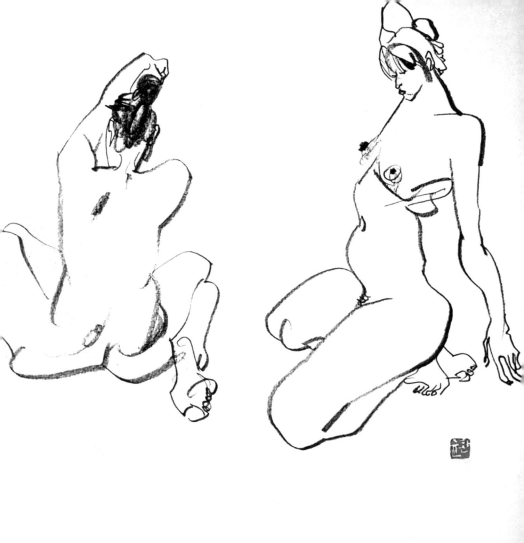

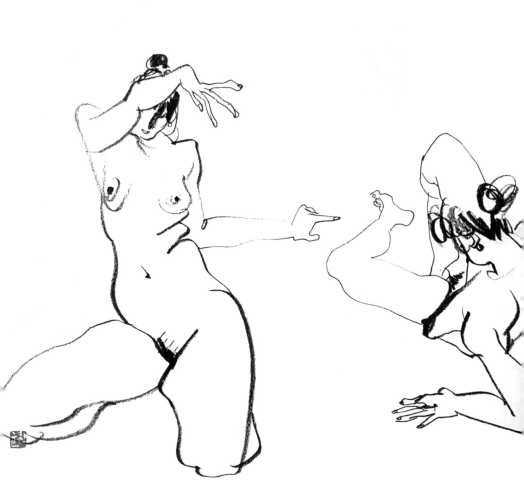

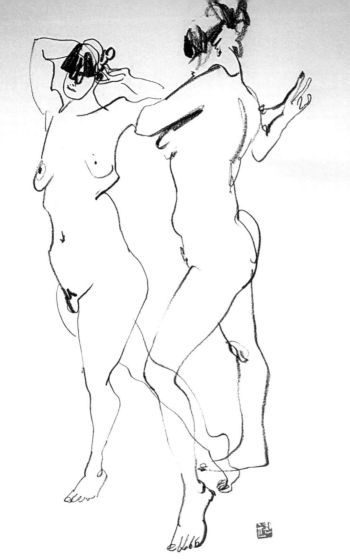

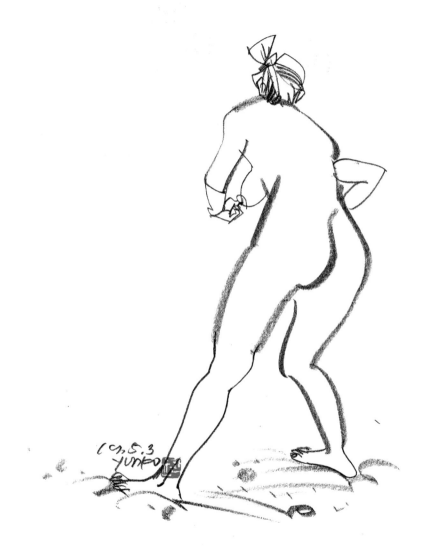

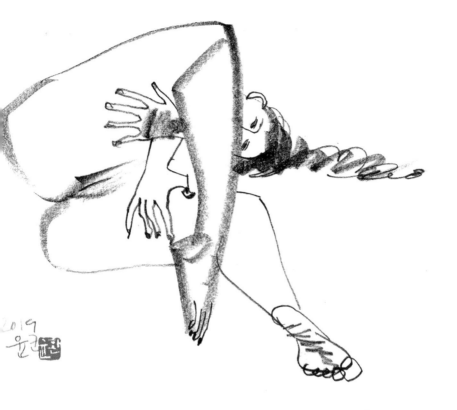

2019
윤[seal]

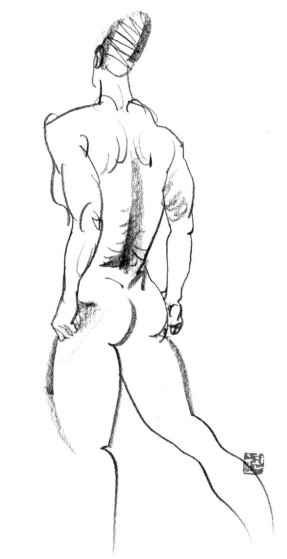

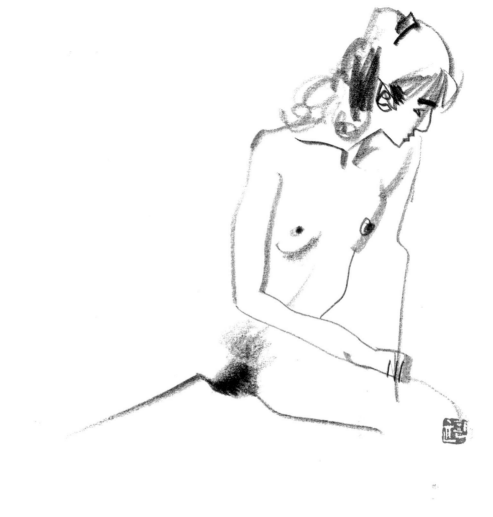

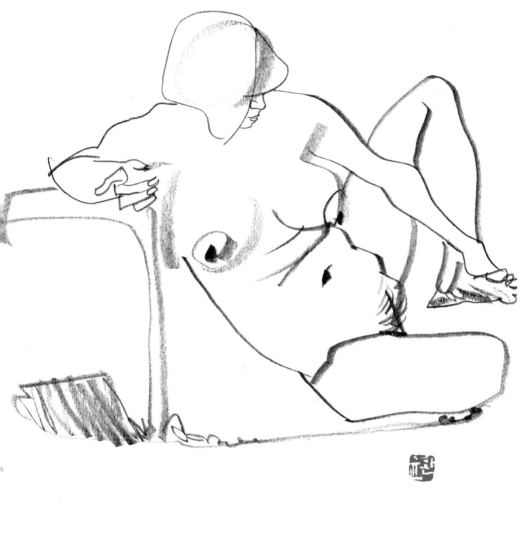

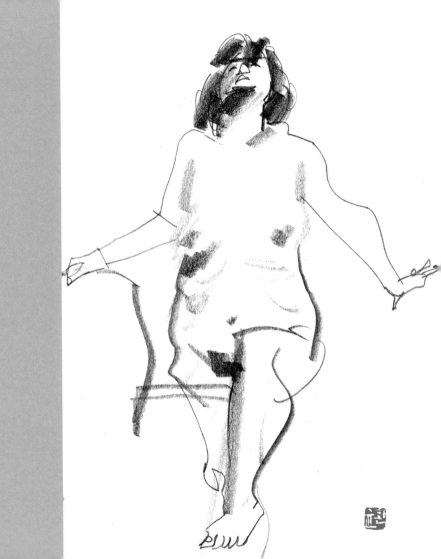

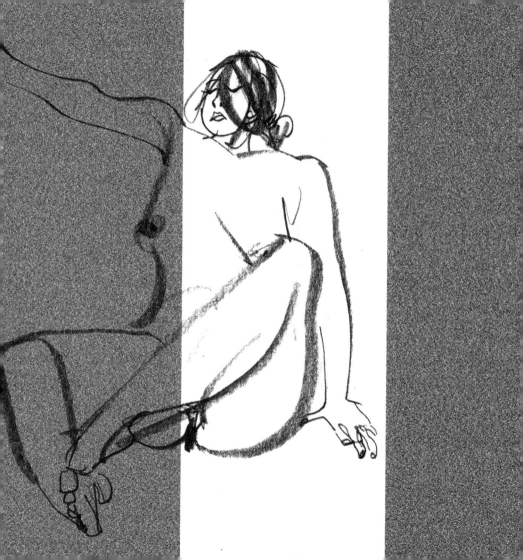

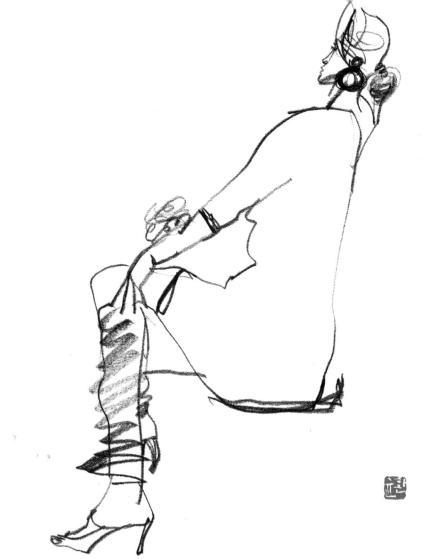

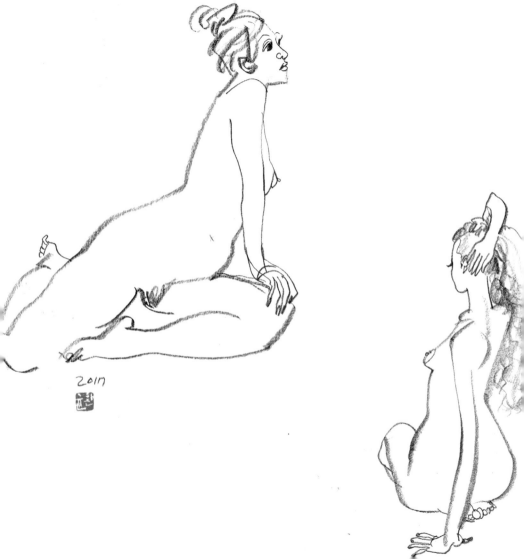

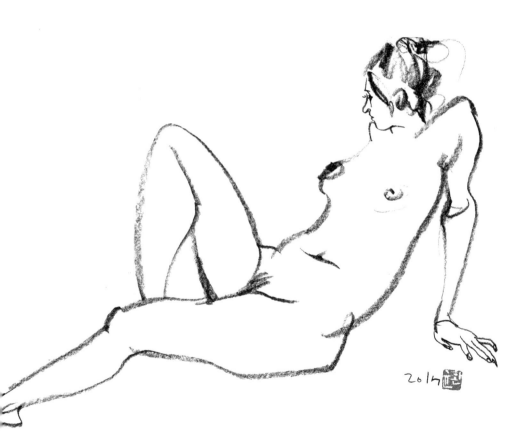

2014

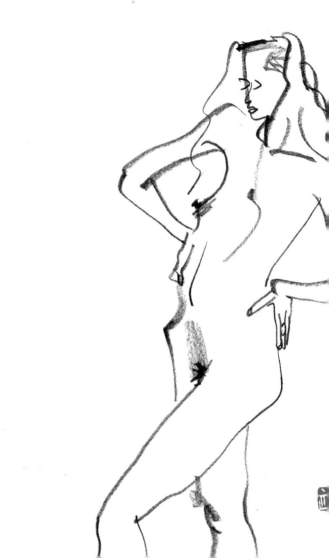

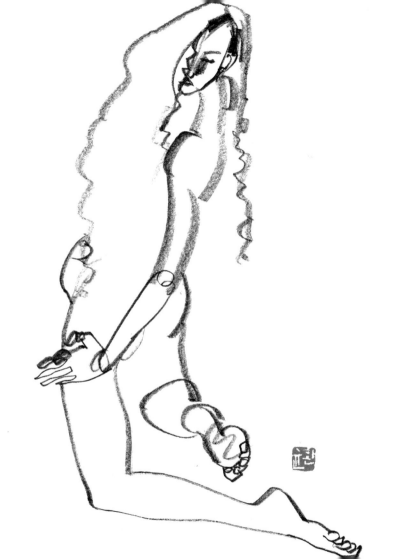

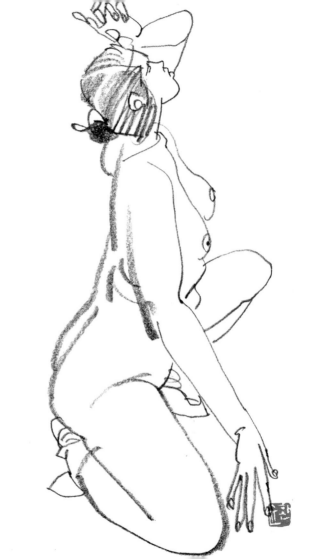

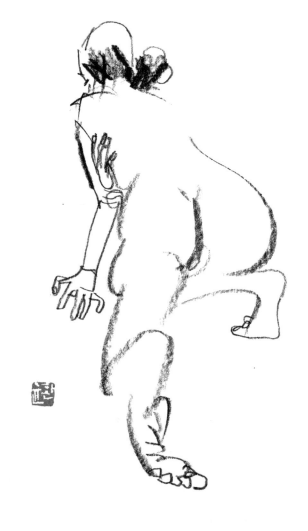

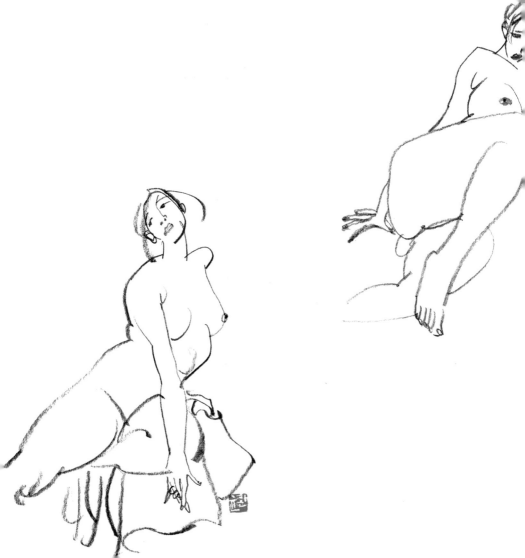

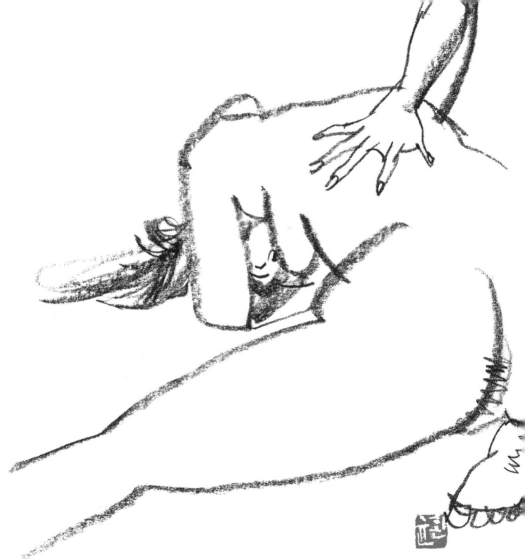

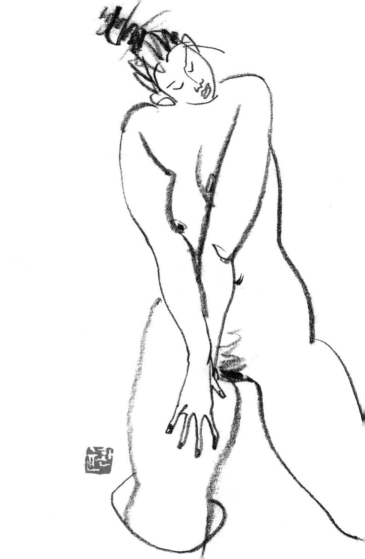

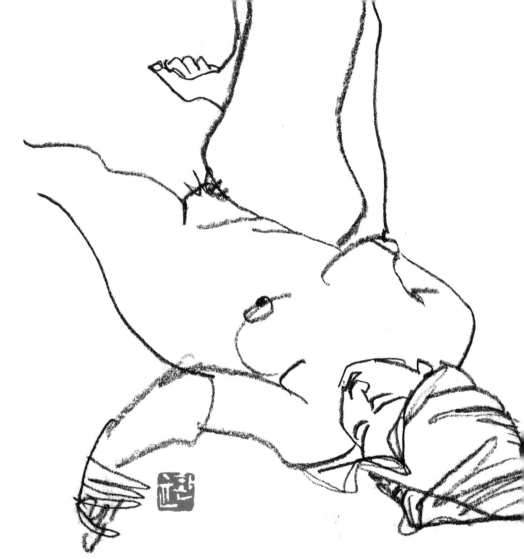

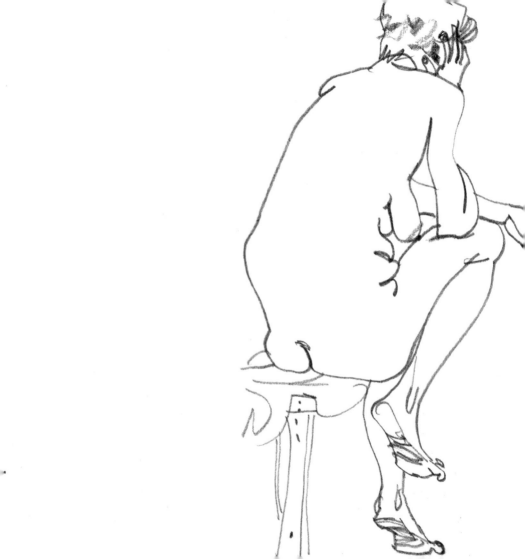

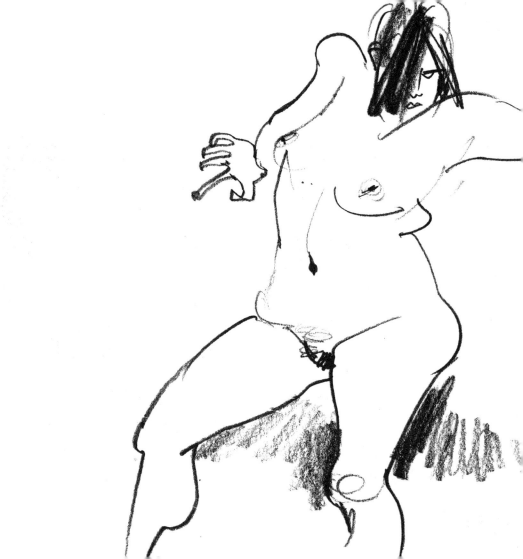

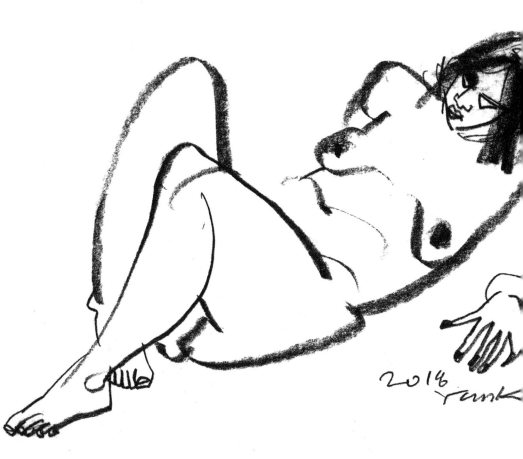

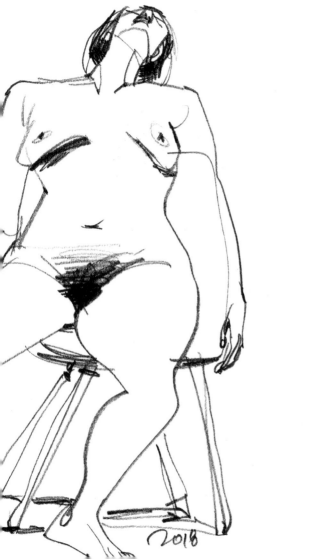
2018

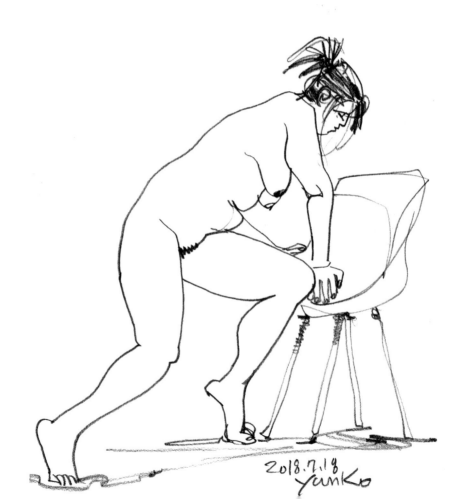

2018.7.18
Yunko

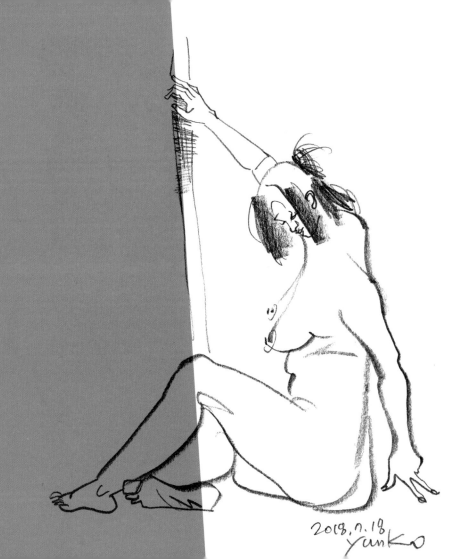

2018. 7. 18
yunko

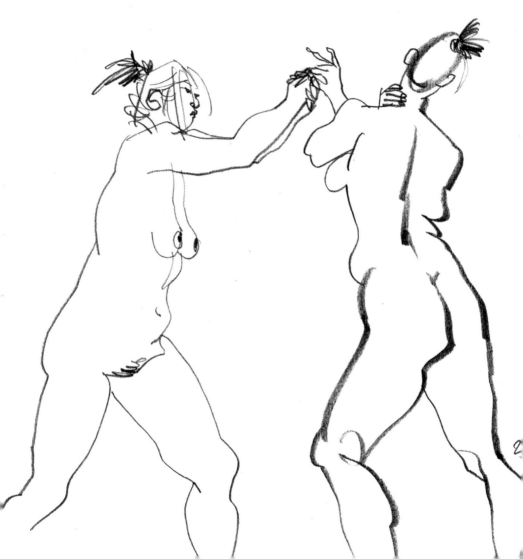

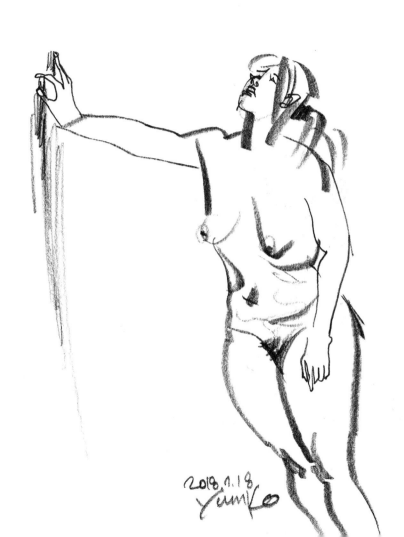

2018.1.18
Yumko

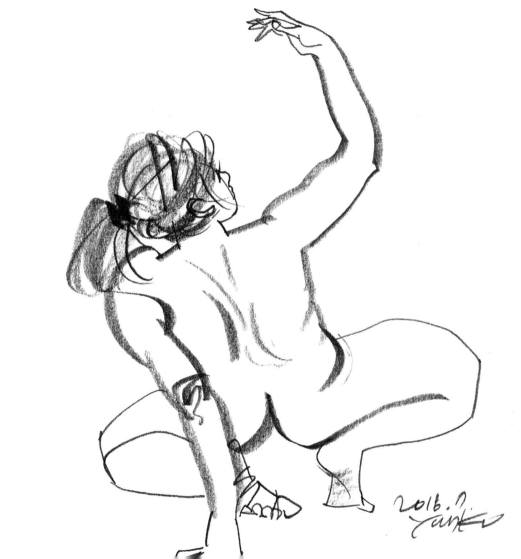

2016.7

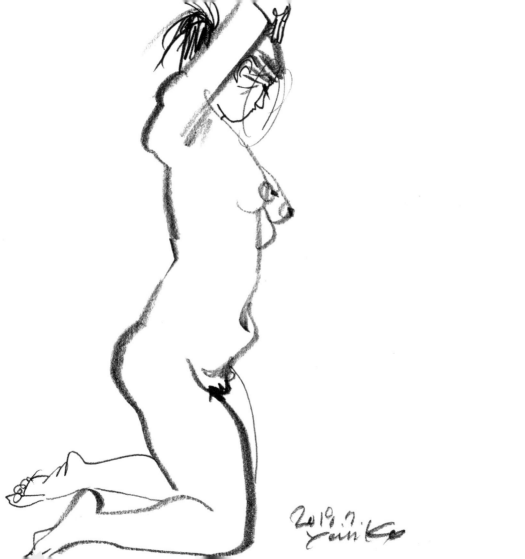

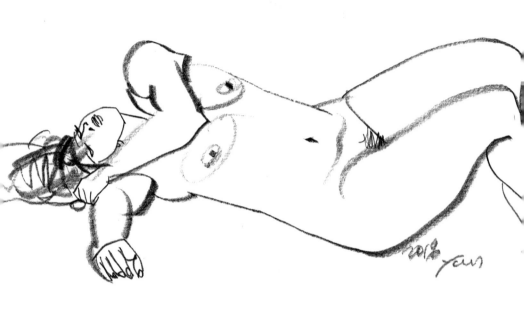

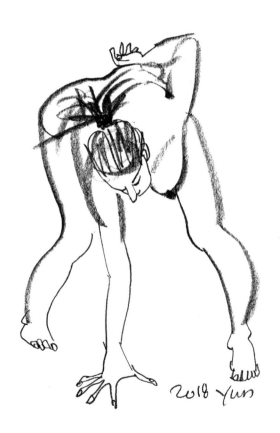

2018 Yun

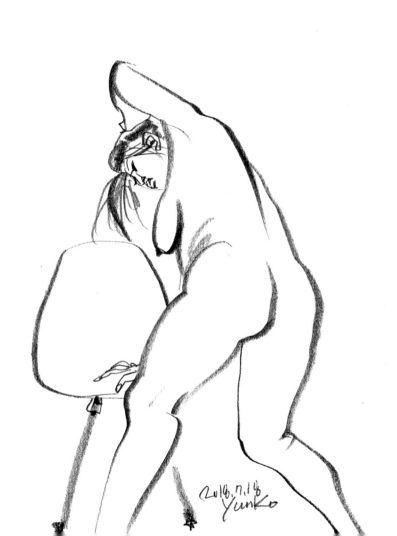

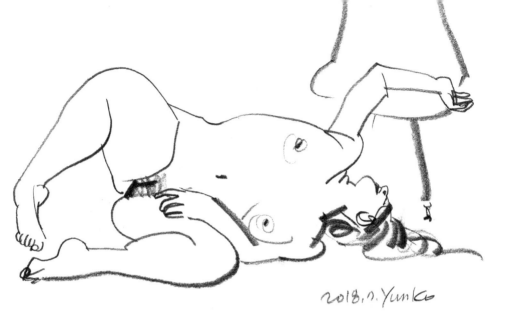

2018.1. Yunko

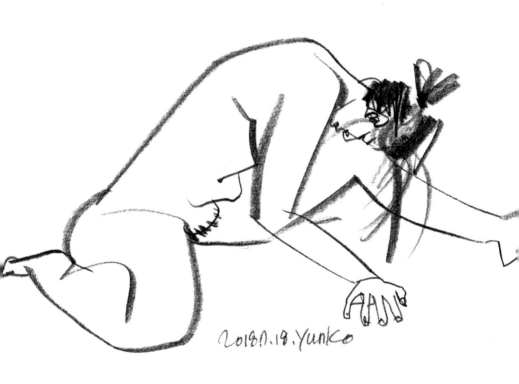

2018月.18.Yunko

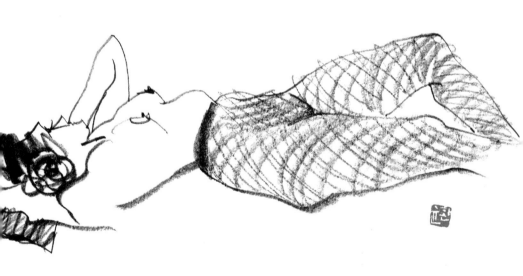

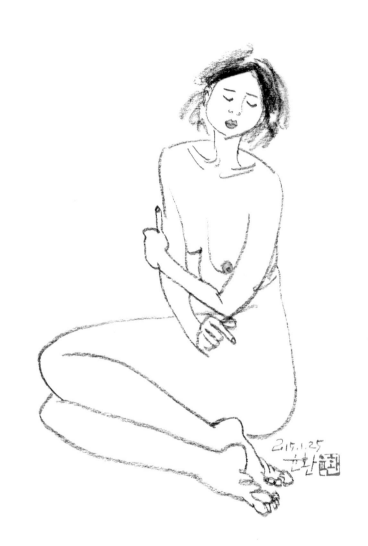

2015.1.25

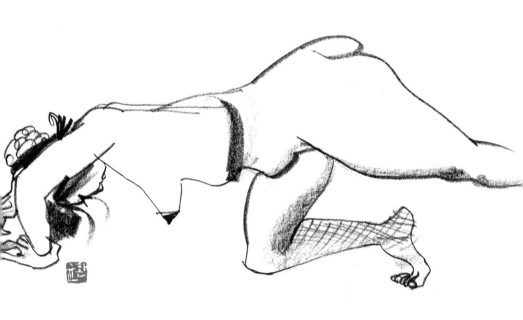

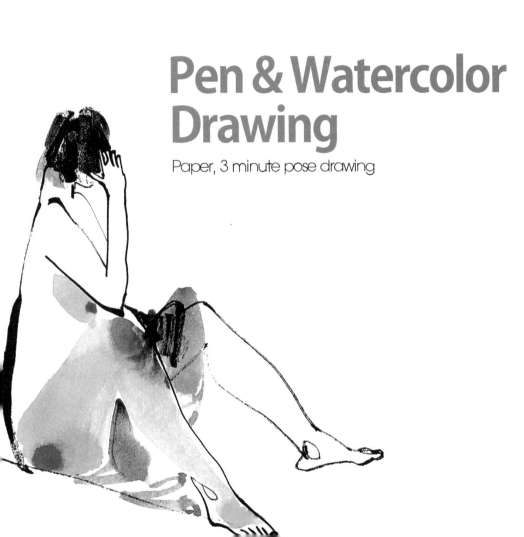

Pen & Watercolor
Drawing

Paper, 3 minute pose drawing

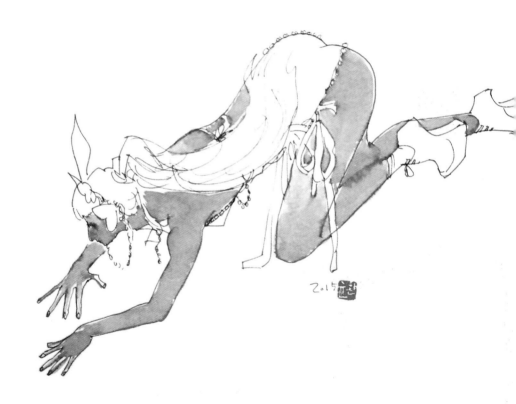

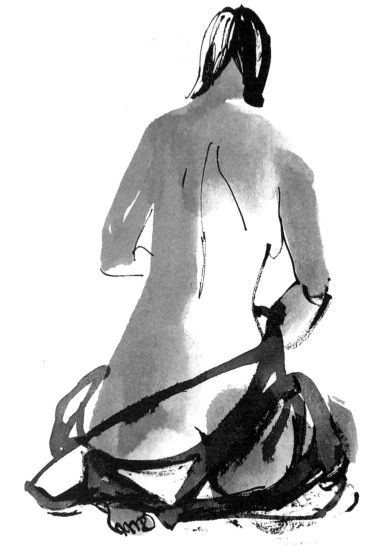

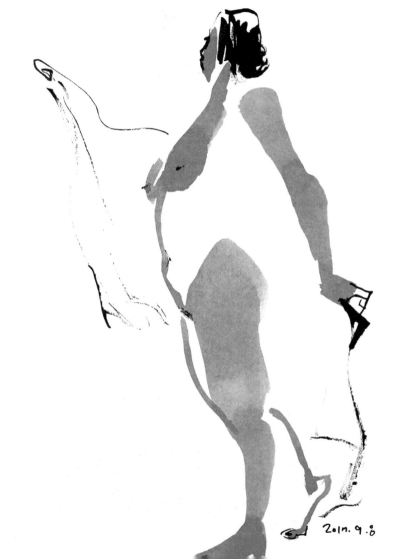

2017. 9. 8

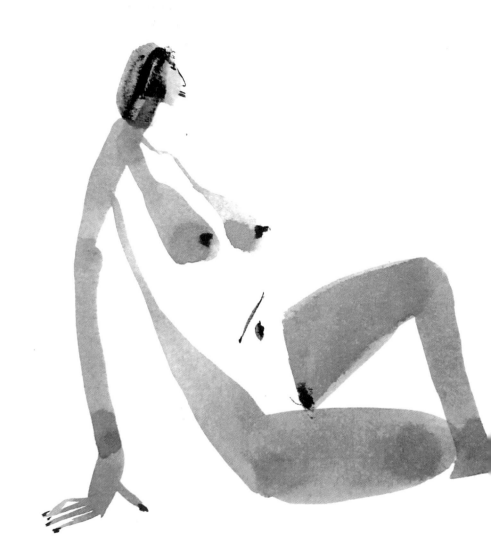

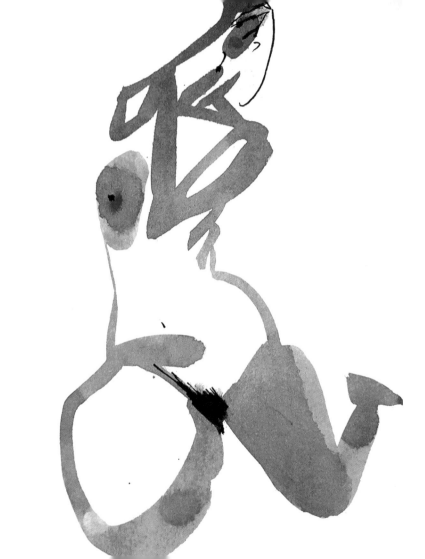

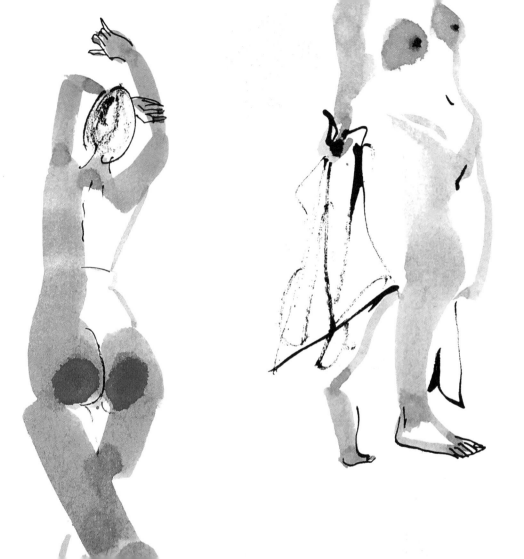

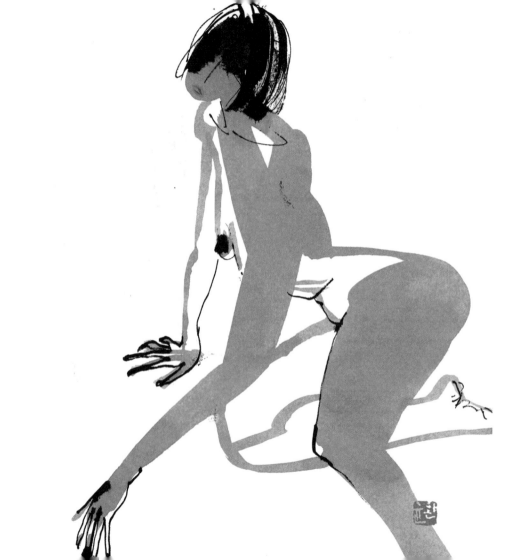

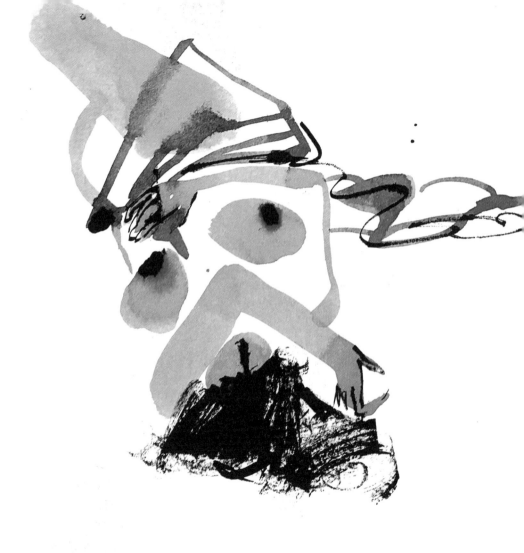

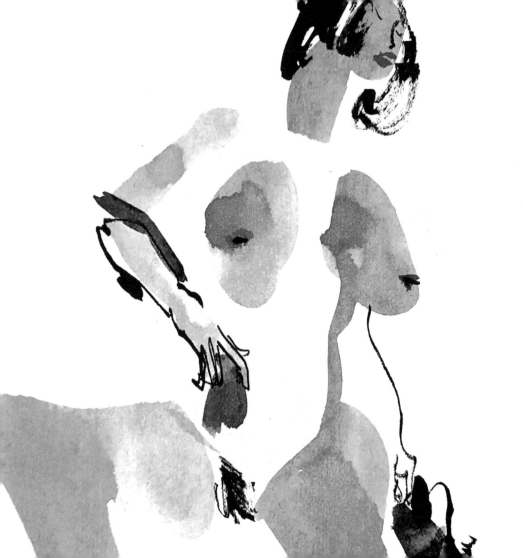

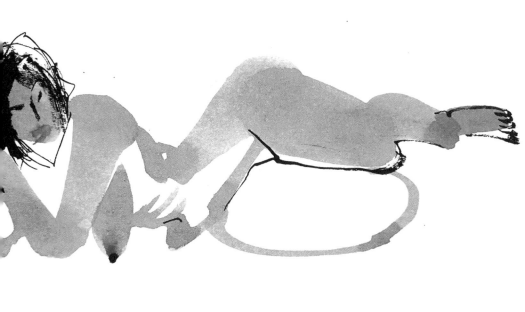

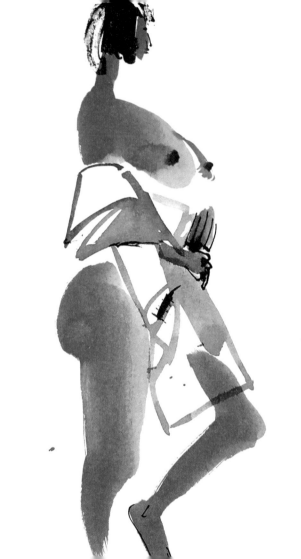

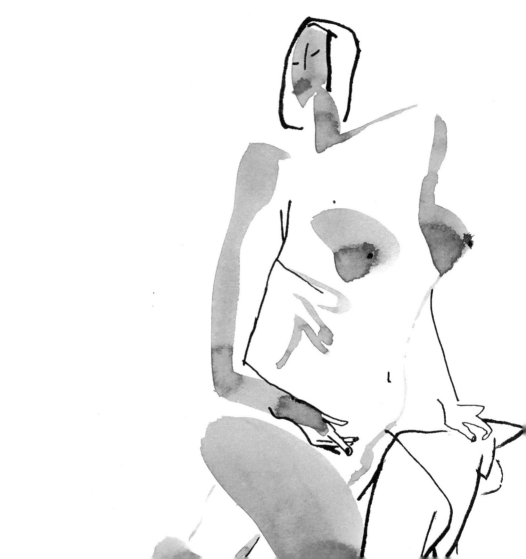

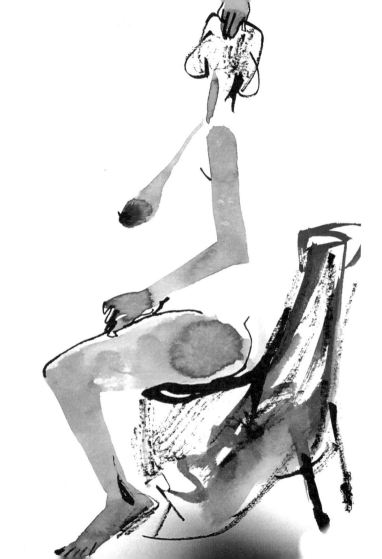

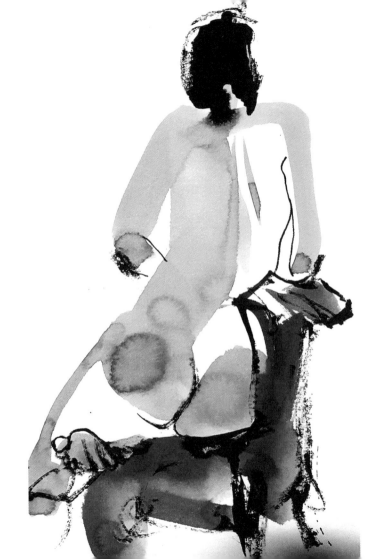

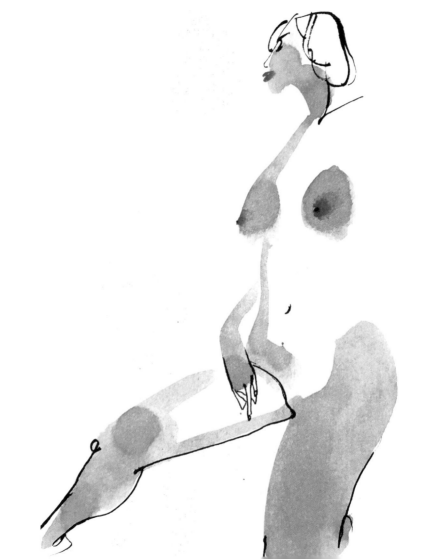

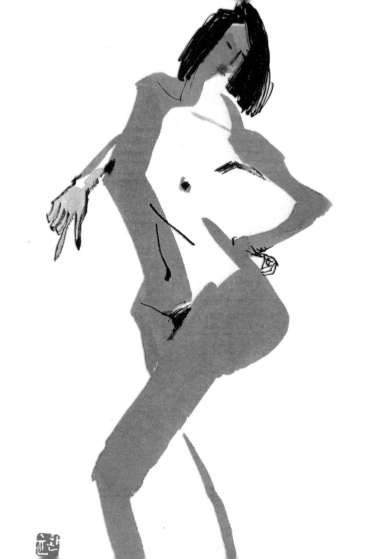

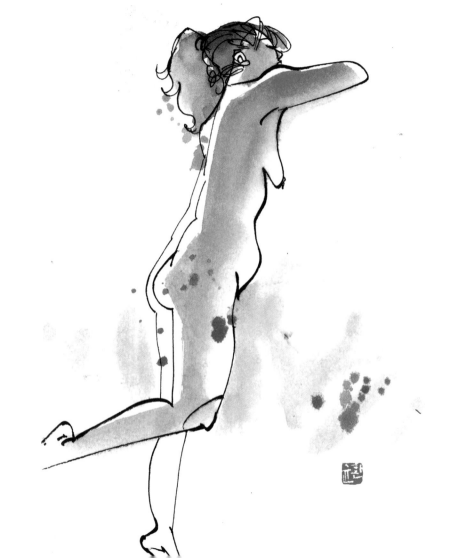

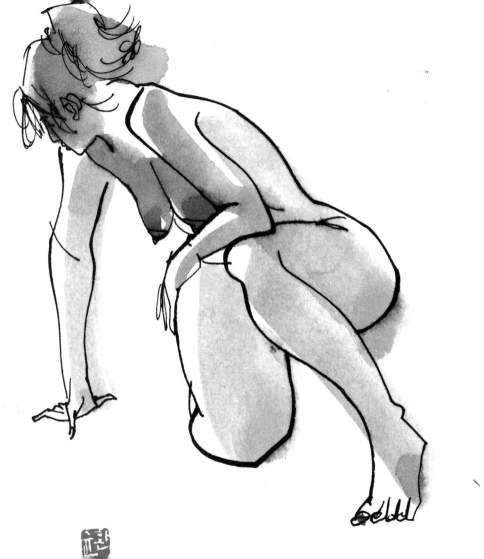

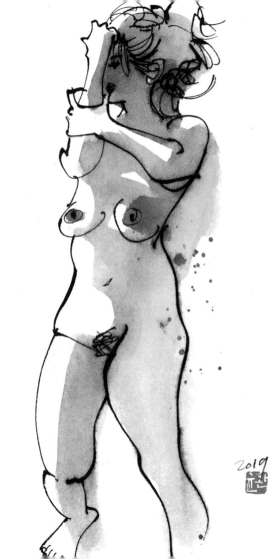

2019

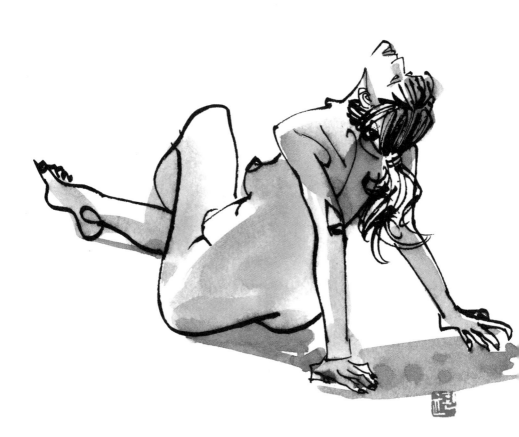

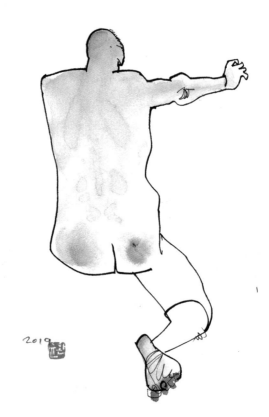

2019

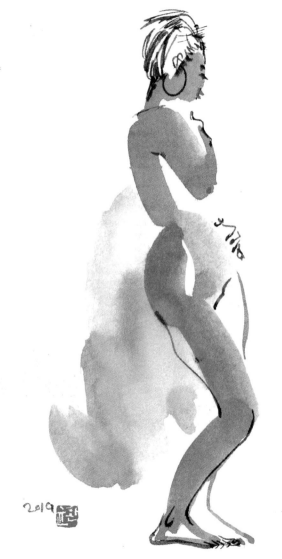

2019

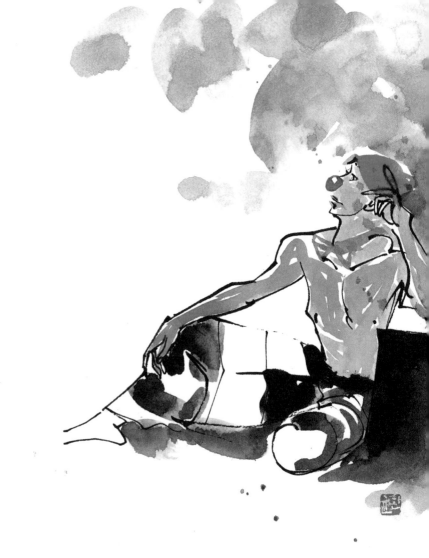

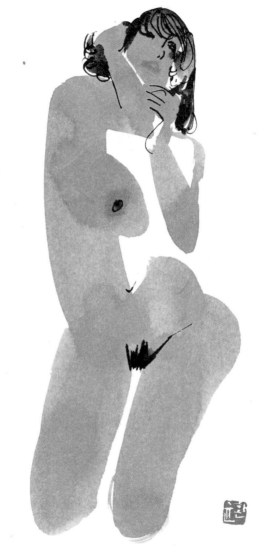

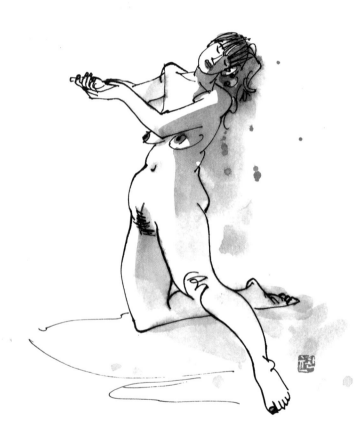

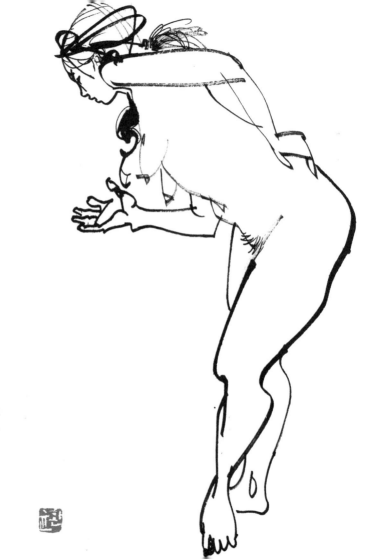

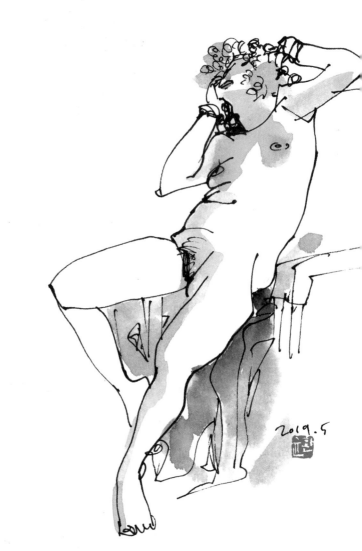

2019.5

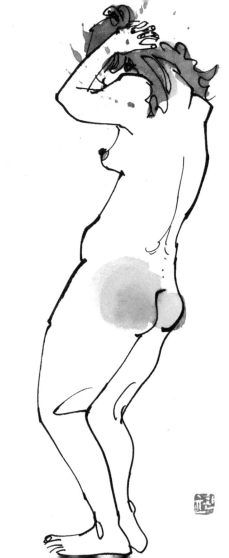

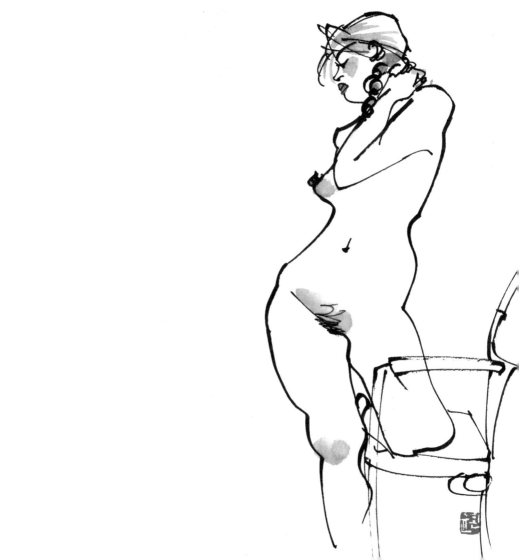

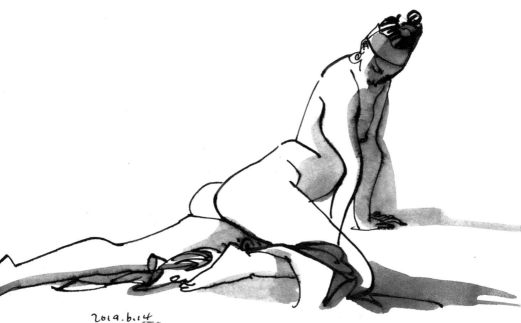

2019. 6. 14
윤코

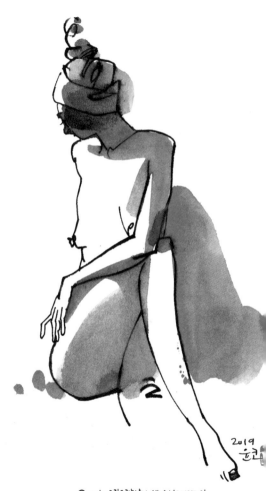

2019

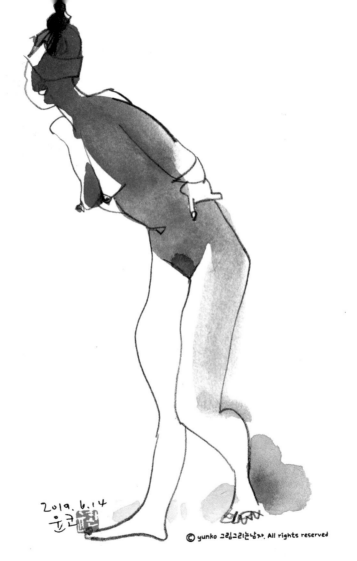

2019. 6. 14
윤코

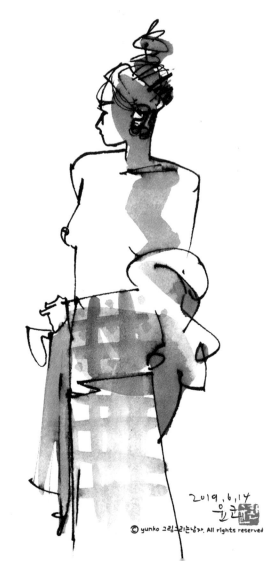

2 0 1 9 , 6 , 14
윤코

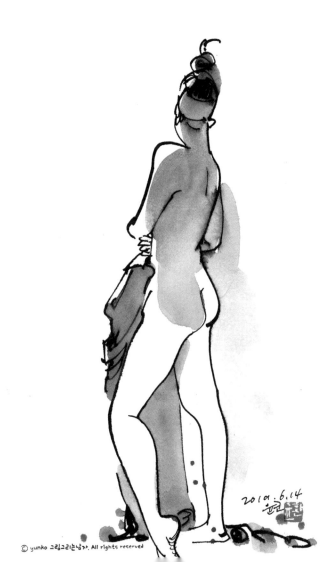

2019. 6.14

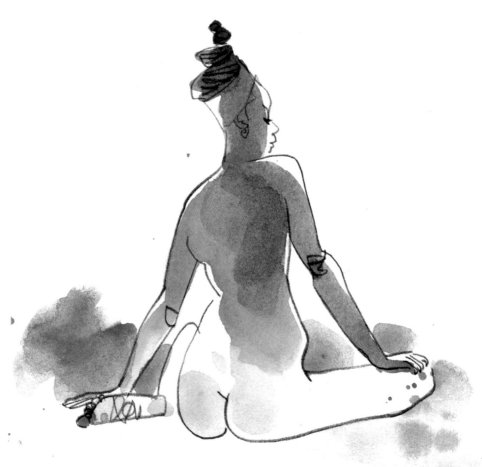

2019. 6. 14
윤곤

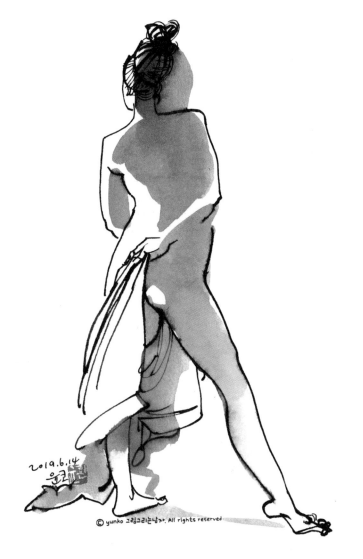

2019.6.14
윤근

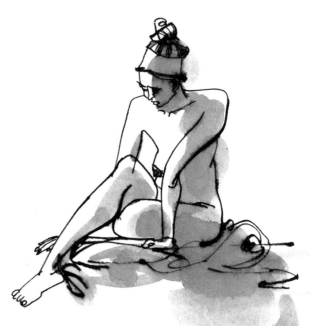

2019.6.14
유리

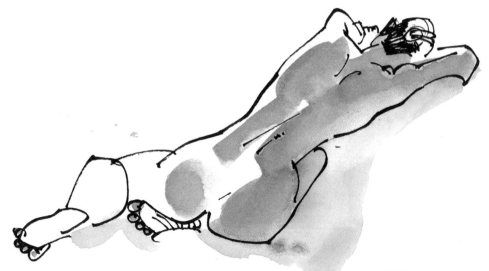

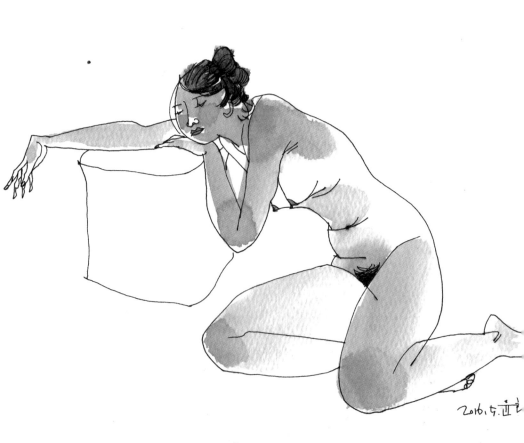

2016.5.正仁

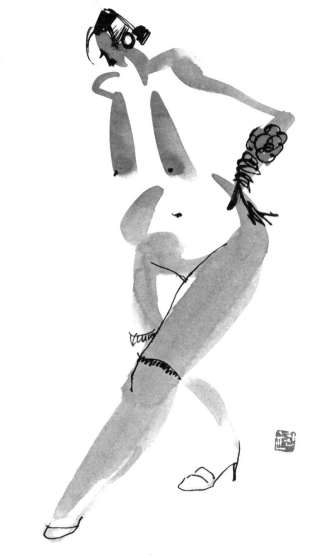

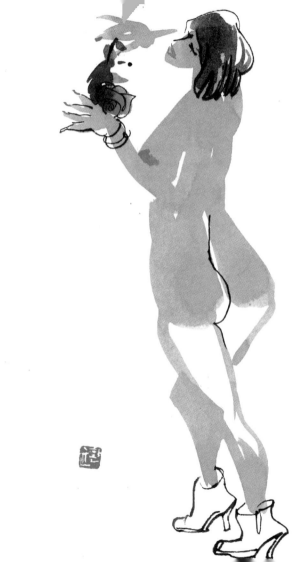

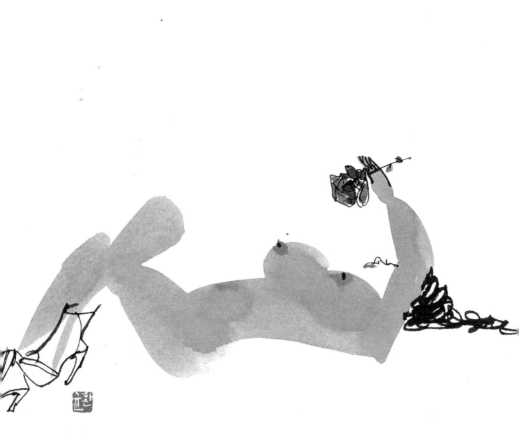

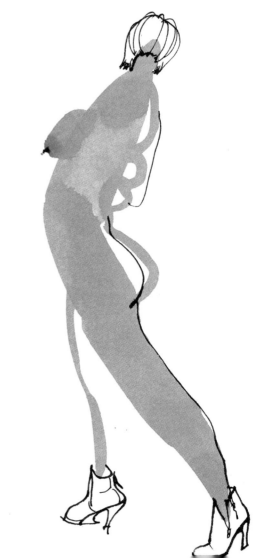

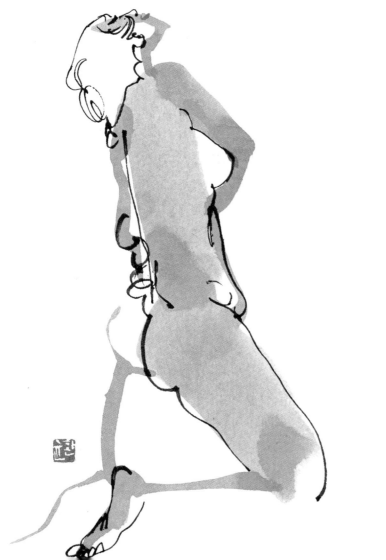

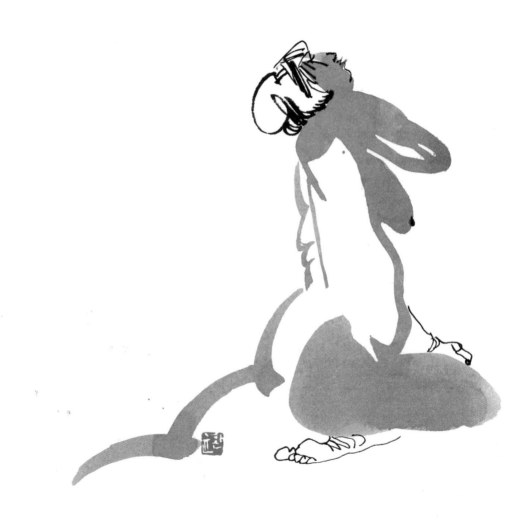

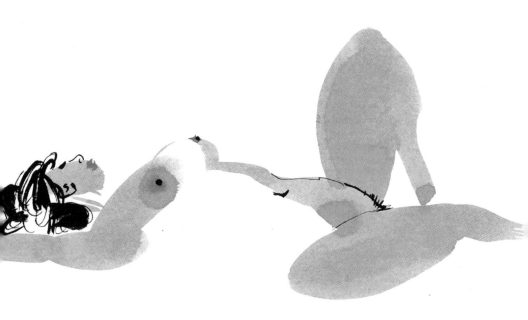

2017. 7. 15

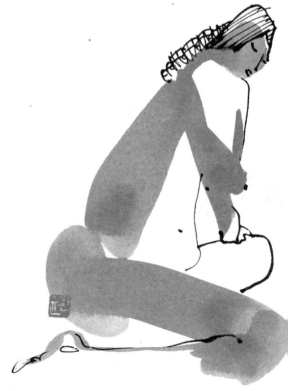

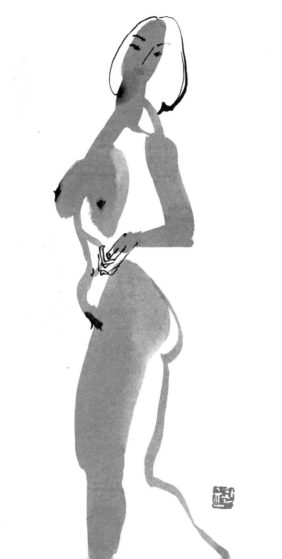

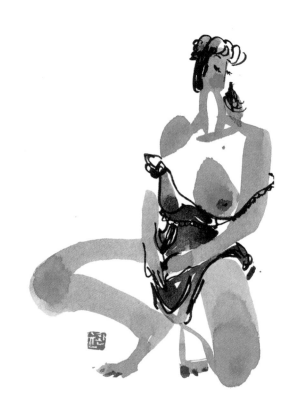

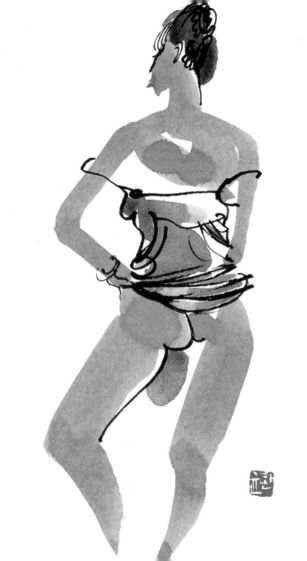

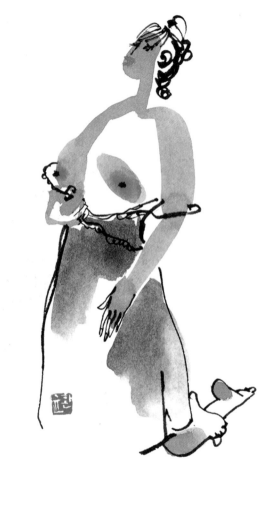

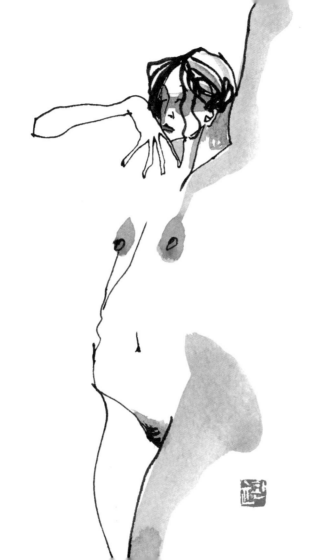

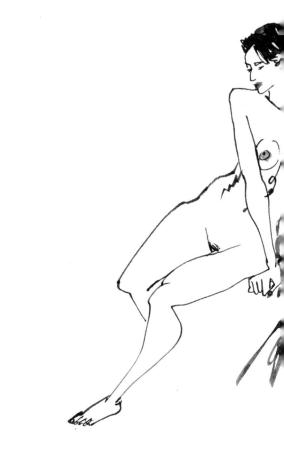

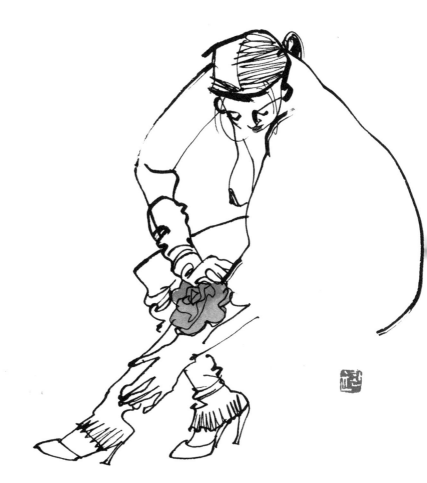

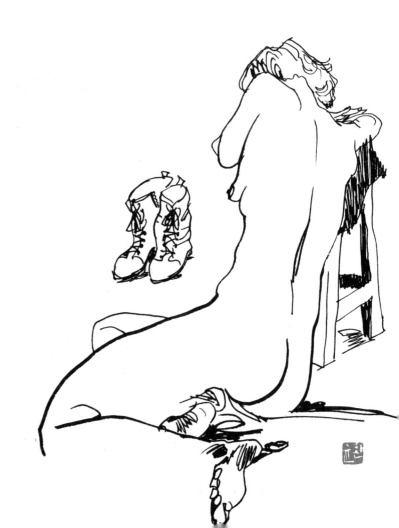

水墨,淡彩
Watercolor
종이 & 한지

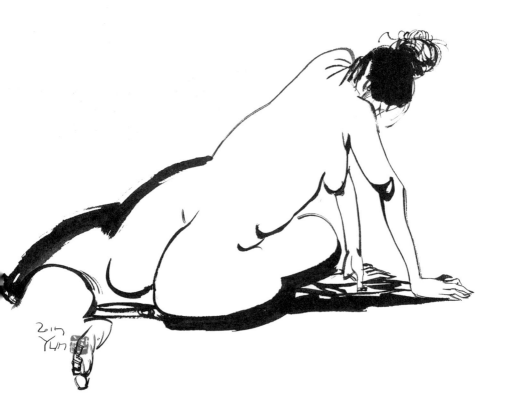

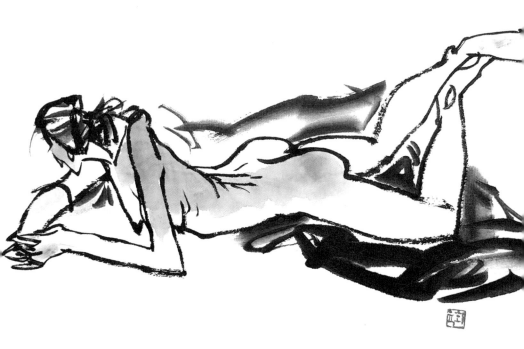

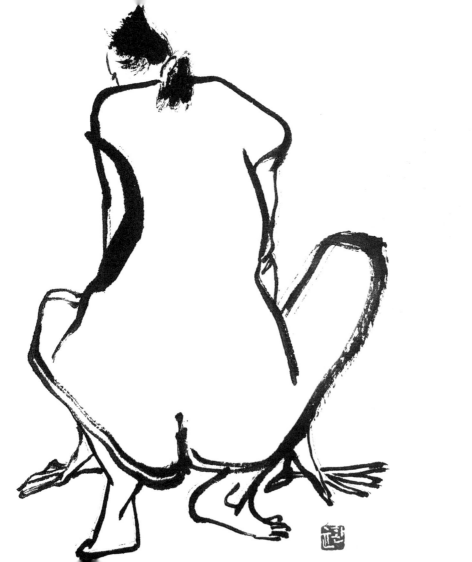

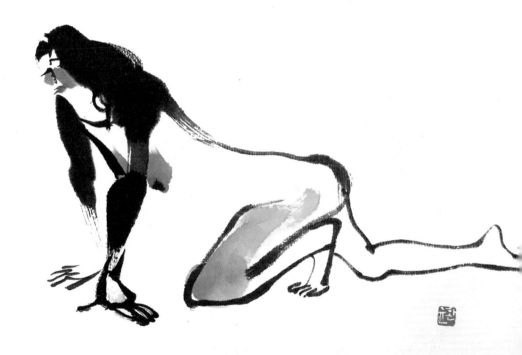

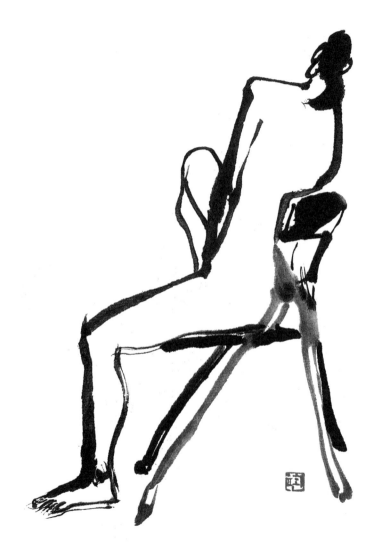

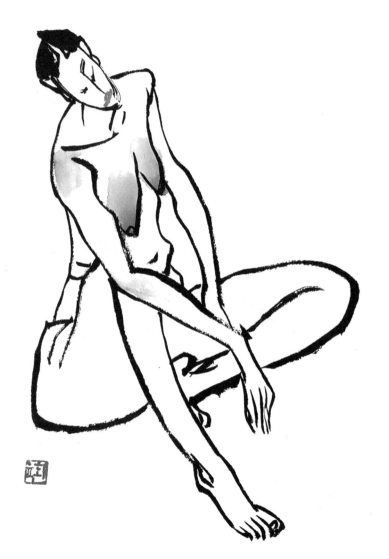

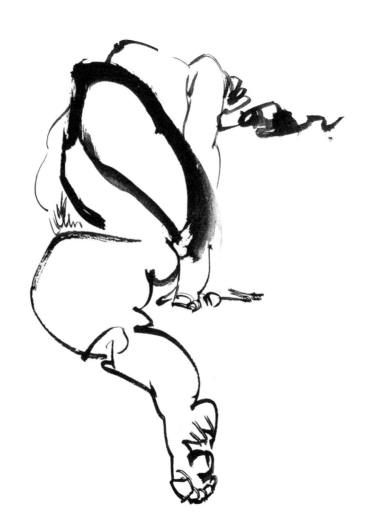

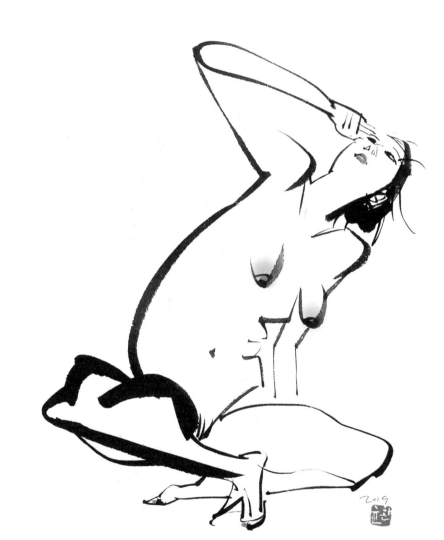

2019

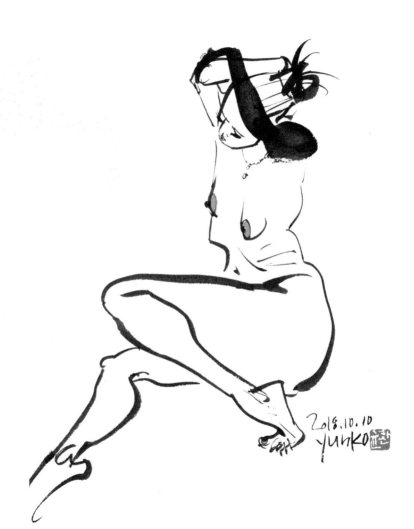

2018.10.10
yunko

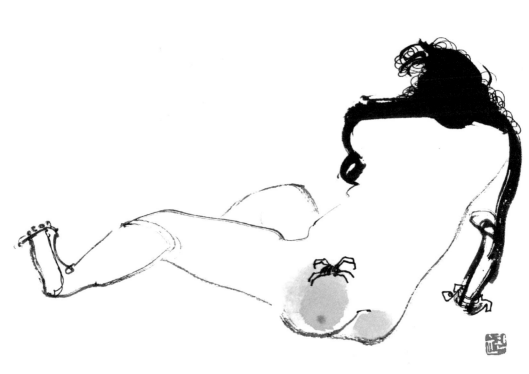

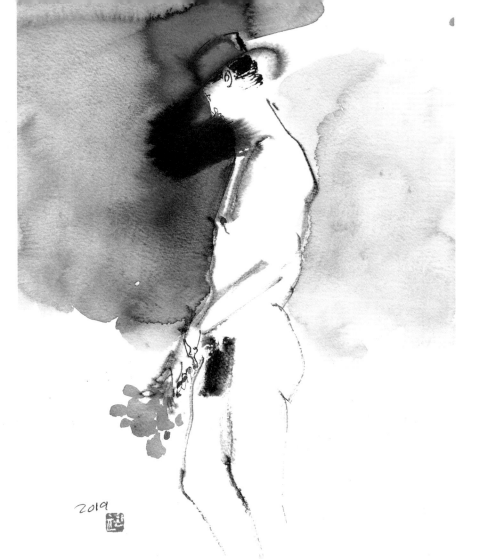

2019

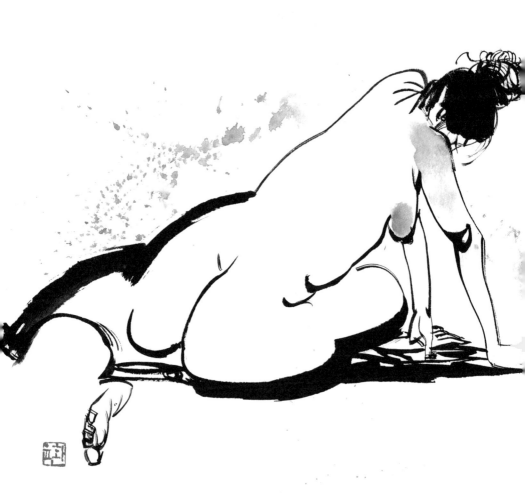

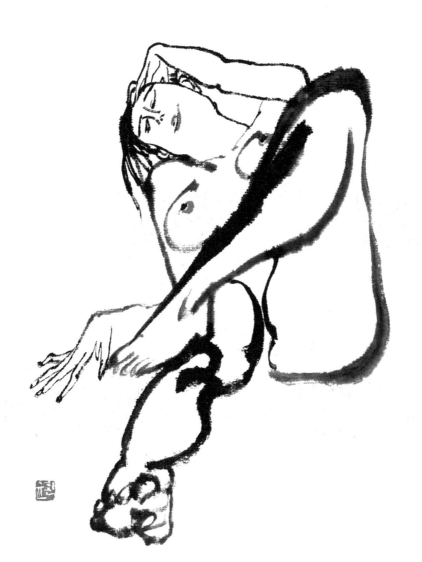

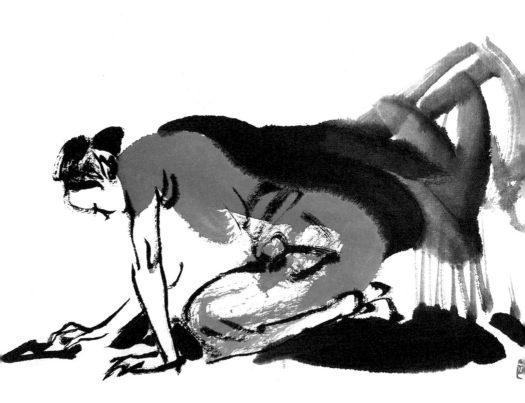

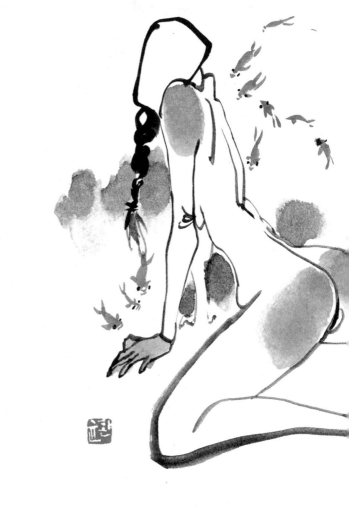

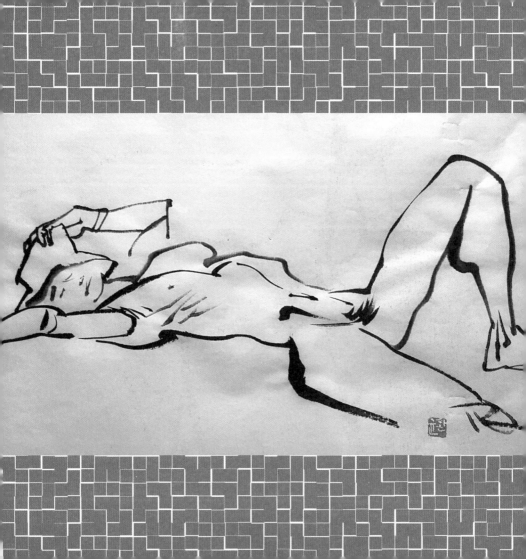

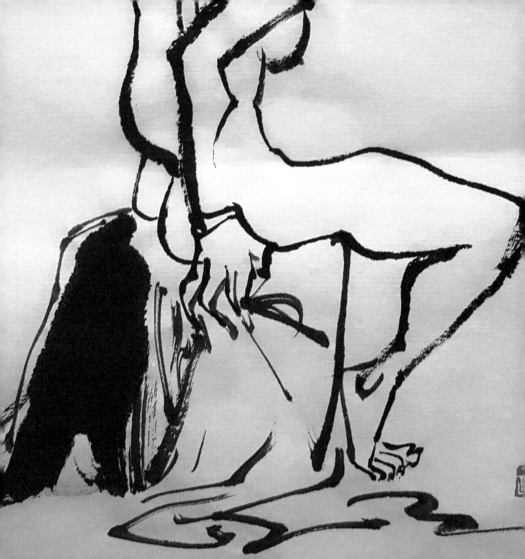

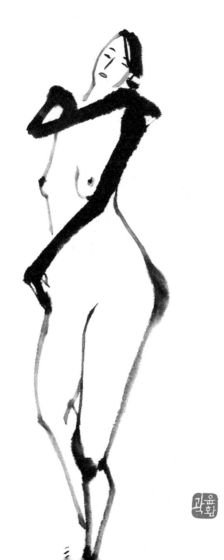

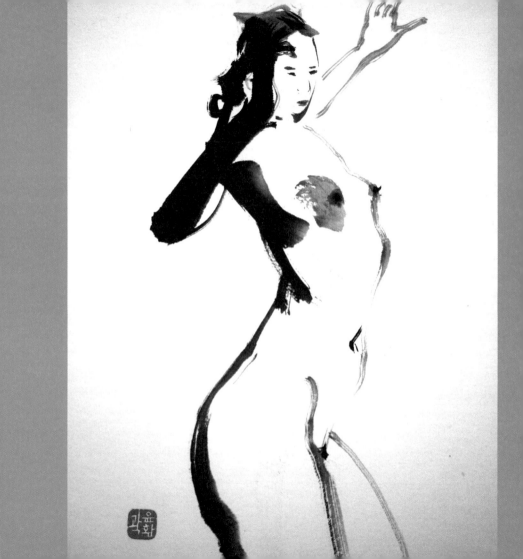

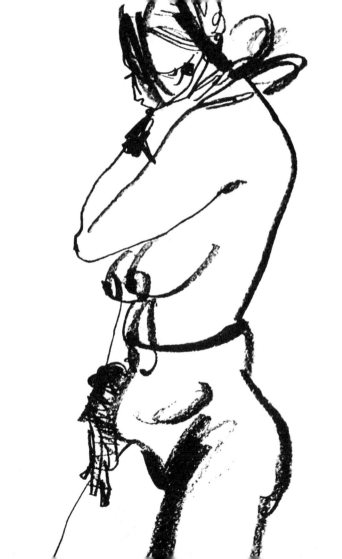

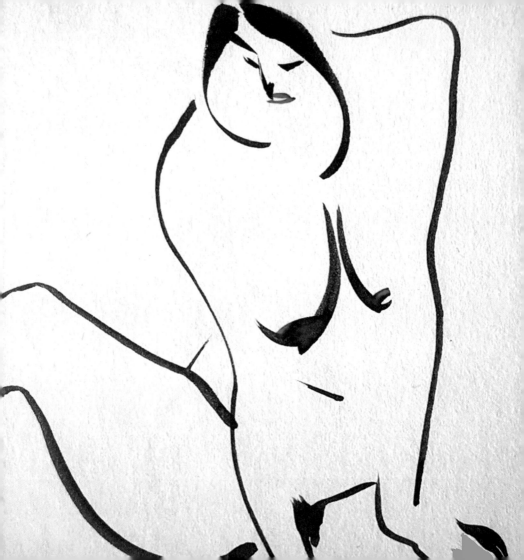

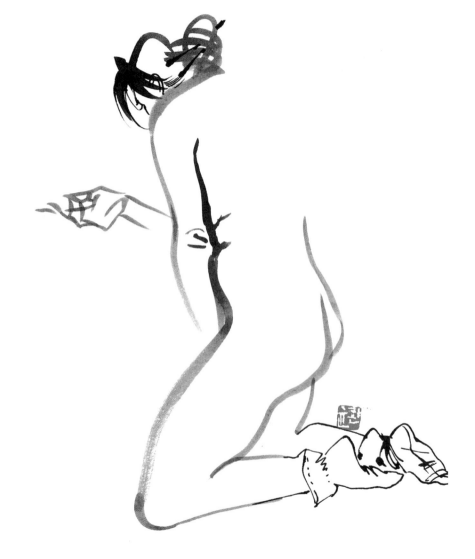

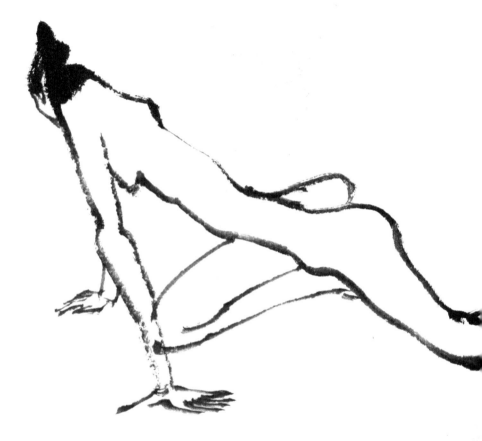

2014.9.13 현신

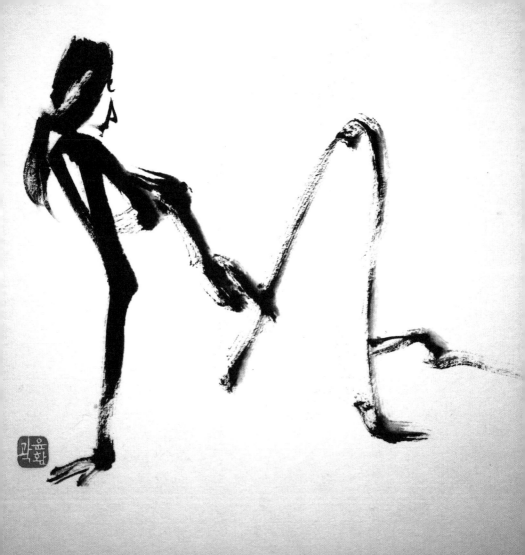

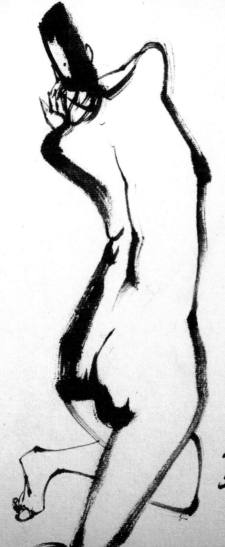

2014. 8.11 ^
윤환 곽윤환

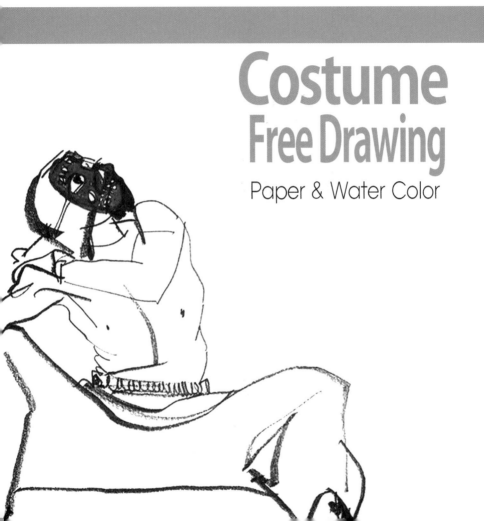

Costume
Free Drawing
Paper & Water Color

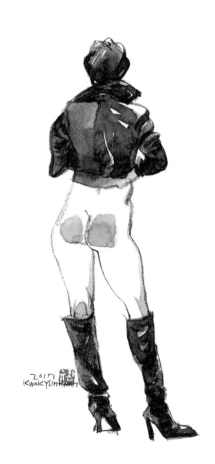

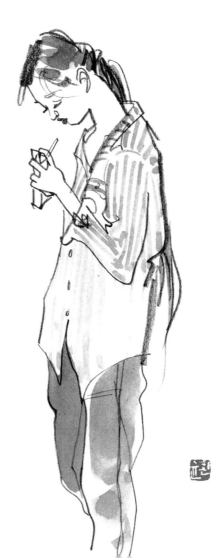

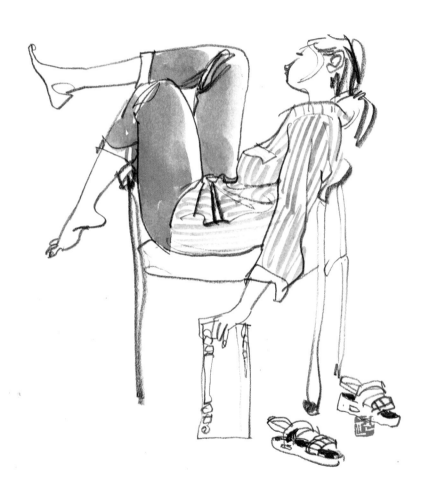

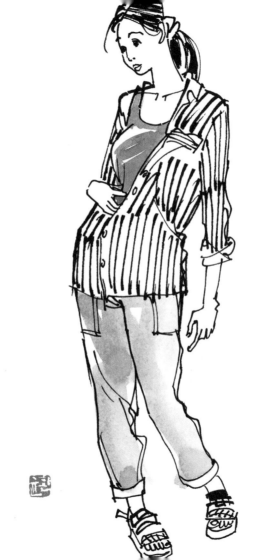

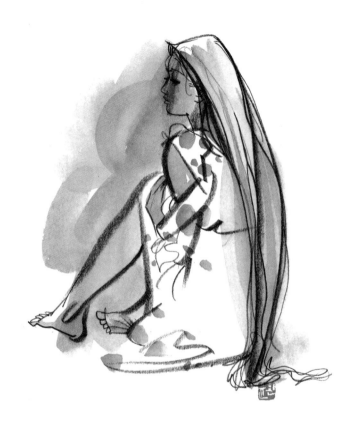

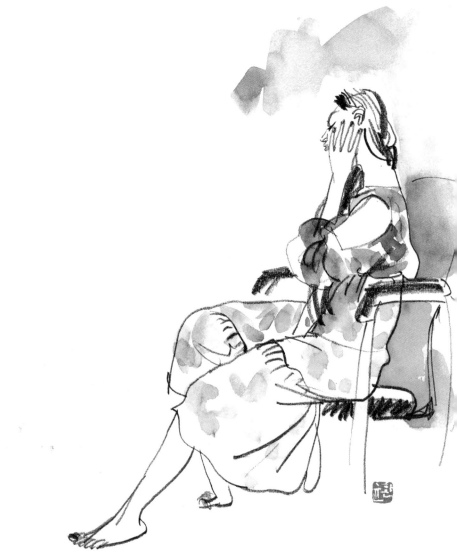

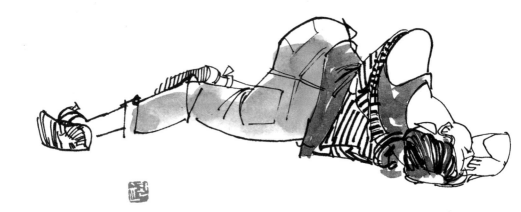

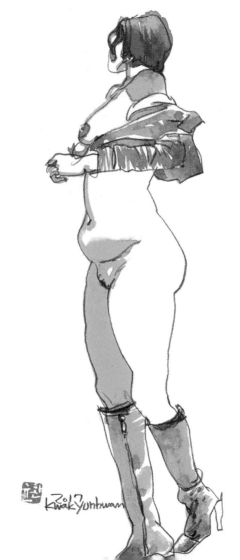

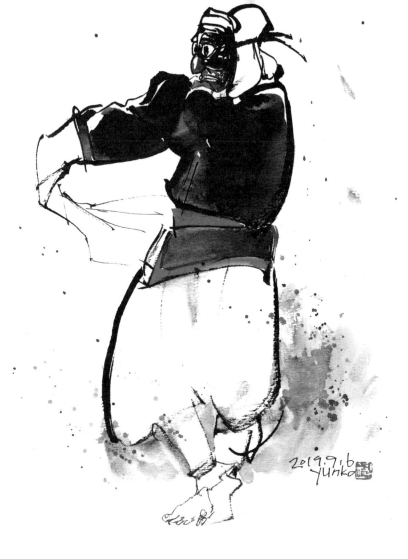

2019.9.16
Yunko

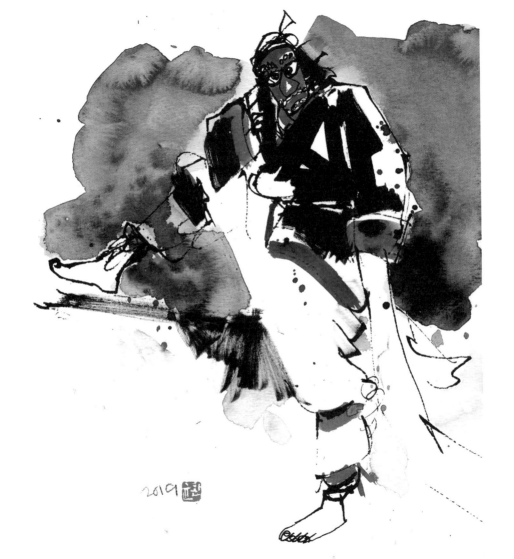

2019

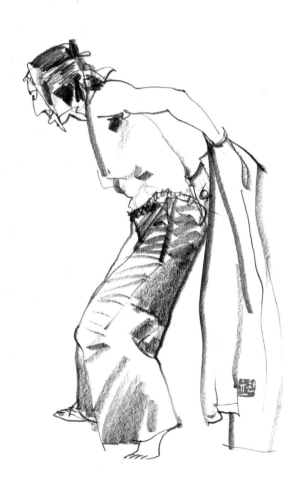

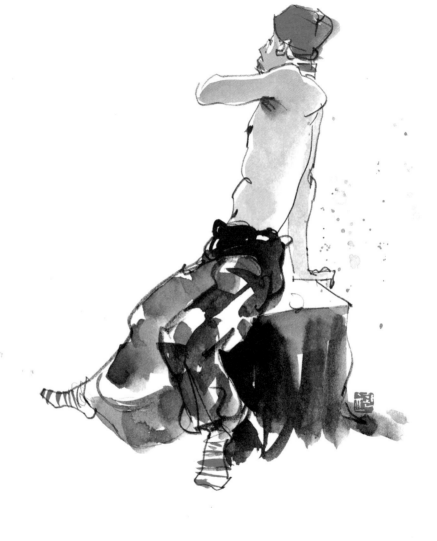

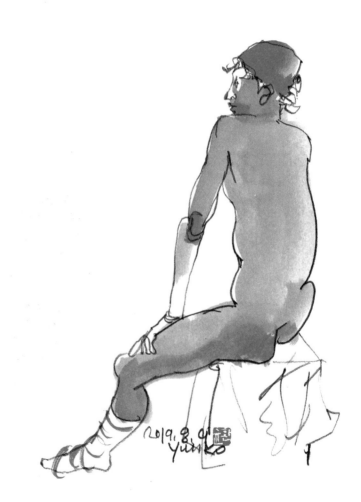

2019. 8. 01
Yumiko

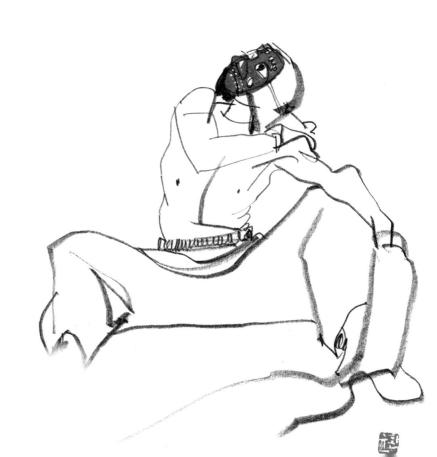

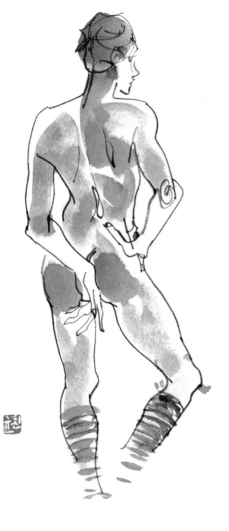

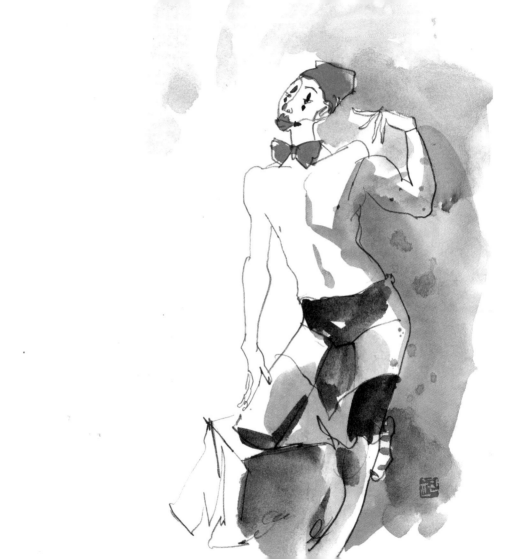

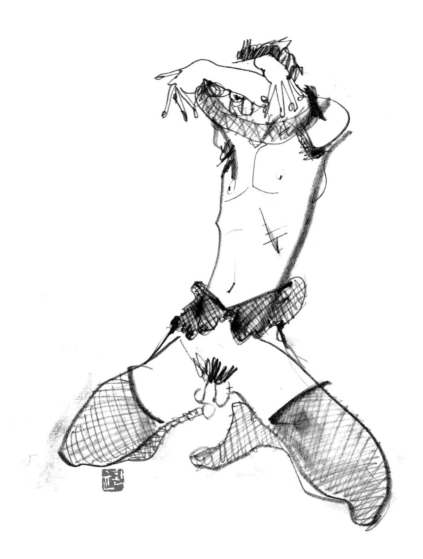

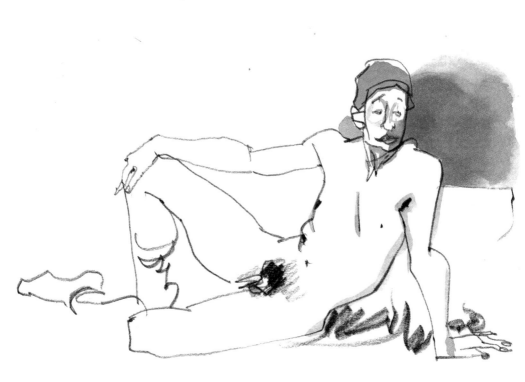

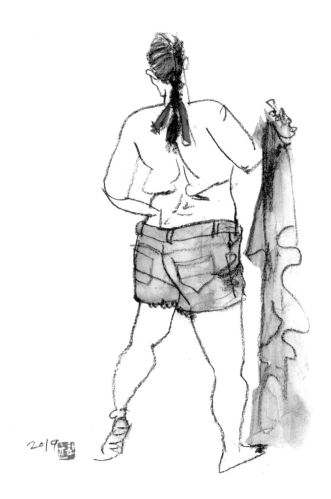

2019

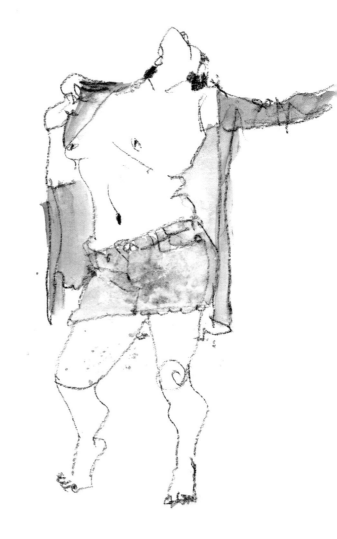

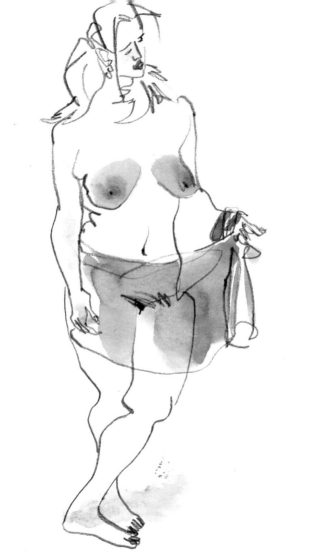

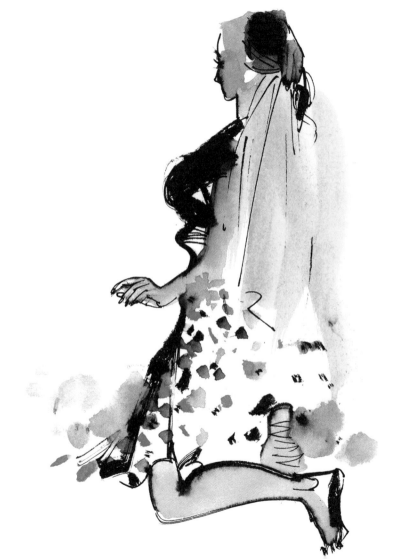

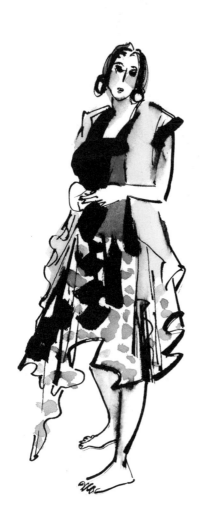

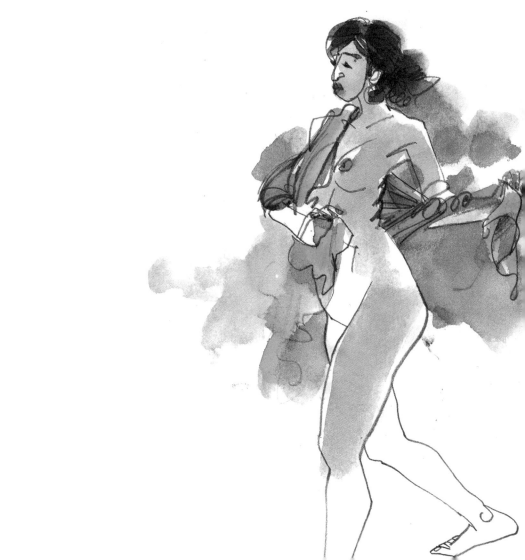

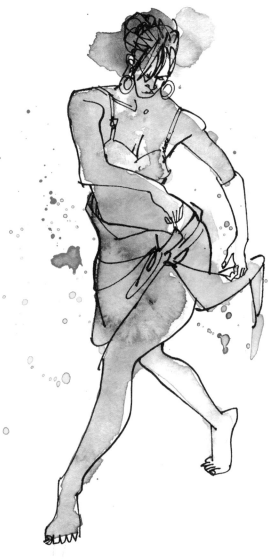

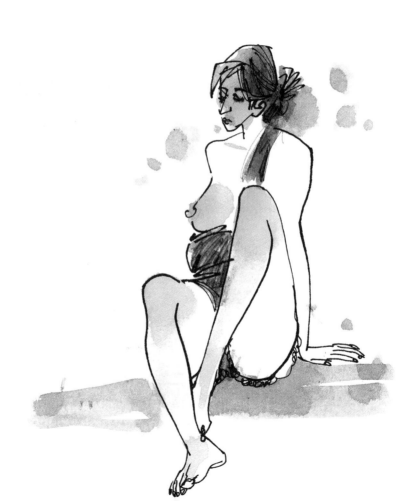

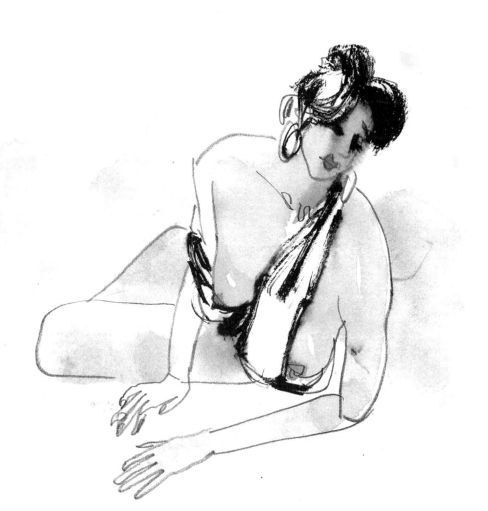

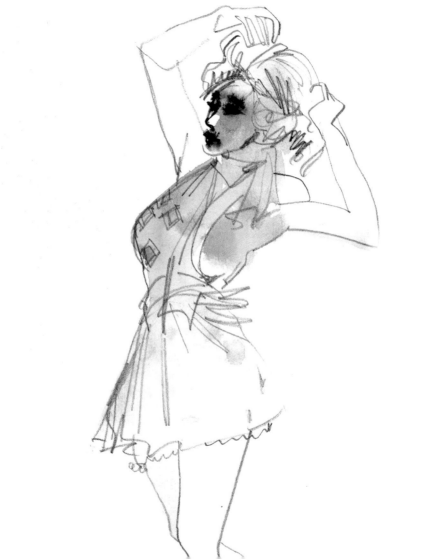

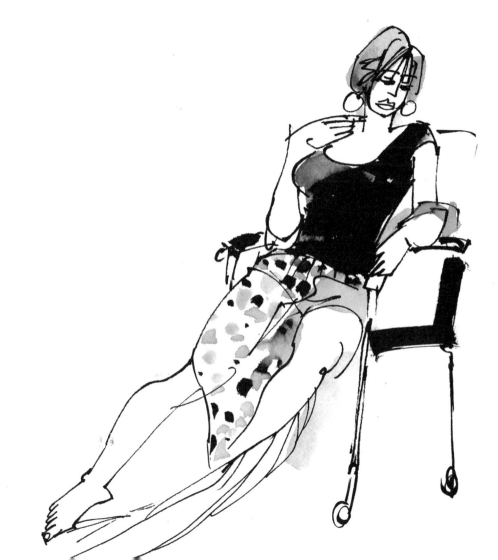

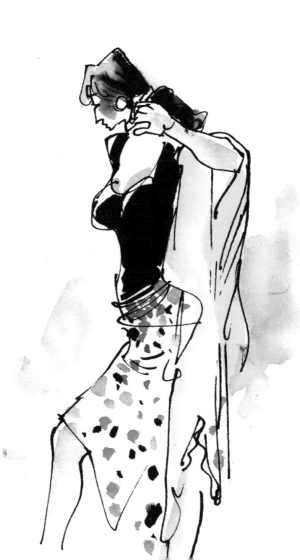

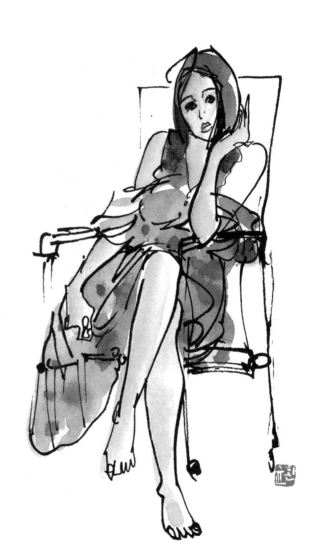

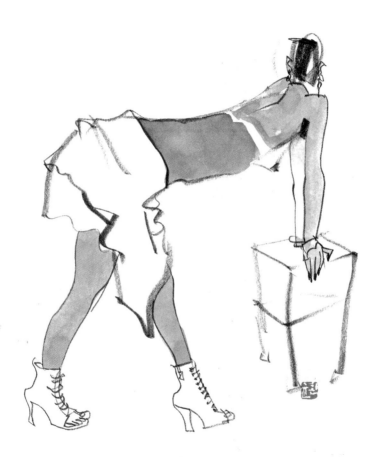

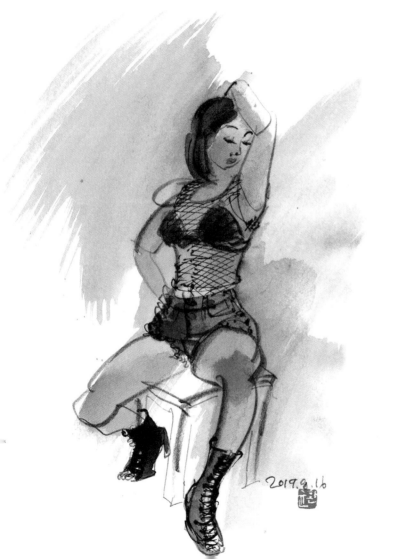

2019.9.16

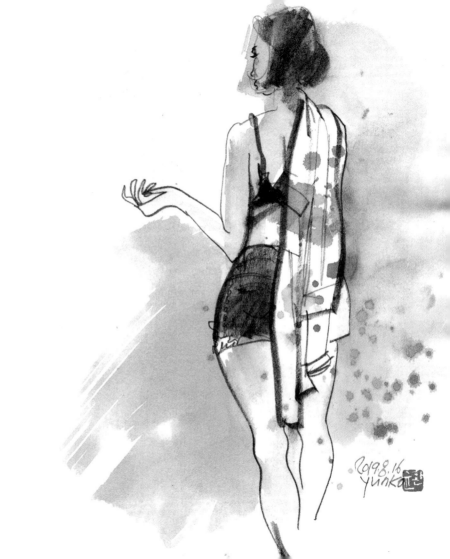

2019.8.16
yunka

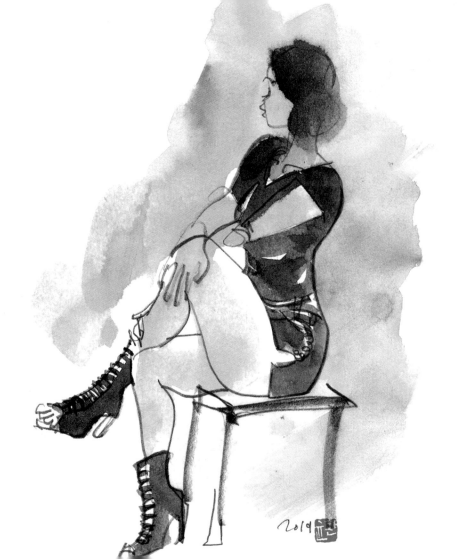

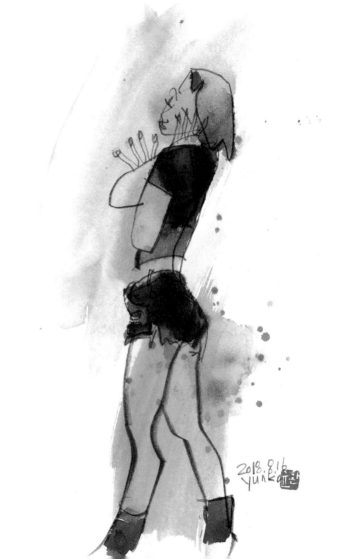

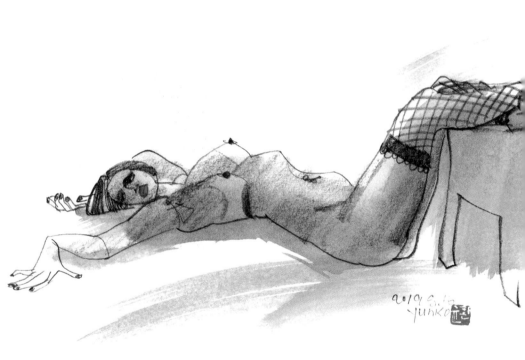

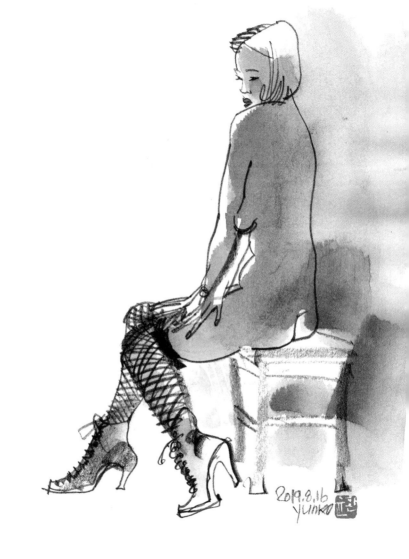

2019.8.16
yunko

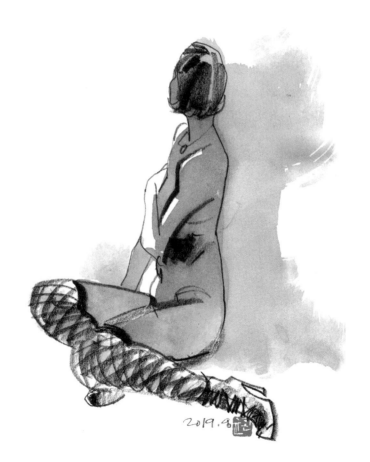
2019.8

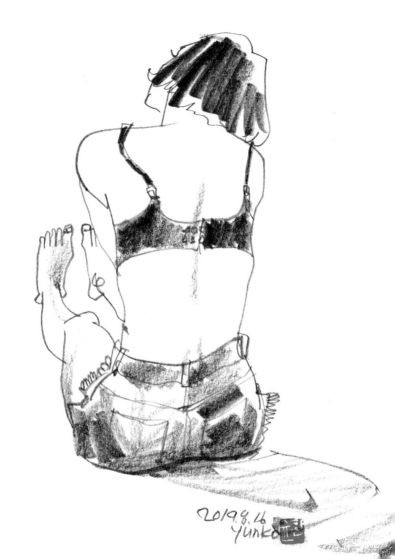
2019.8.16
yunko

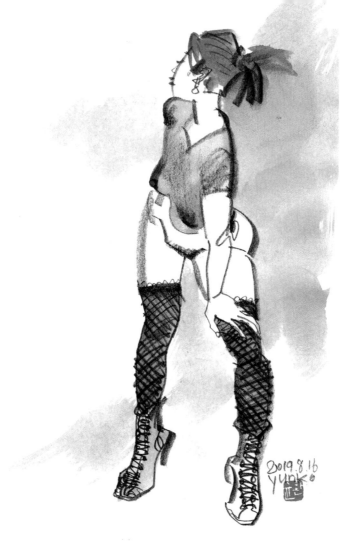
2019.8.16
YUNKo

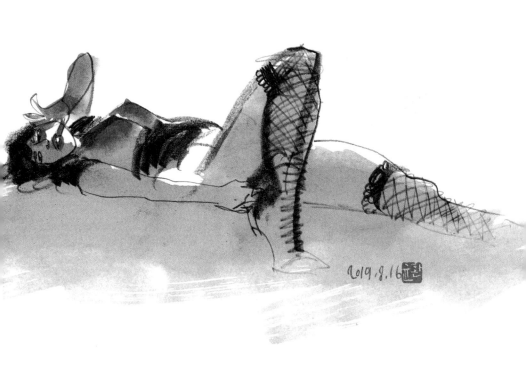

2019. 8. 16

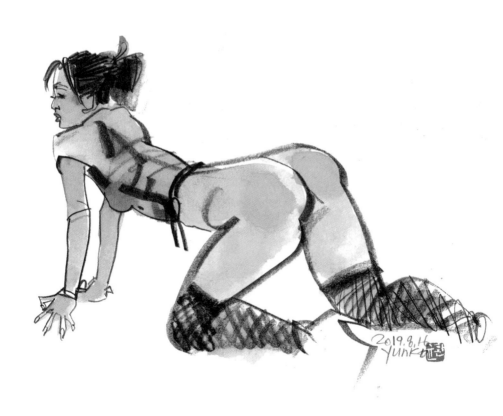

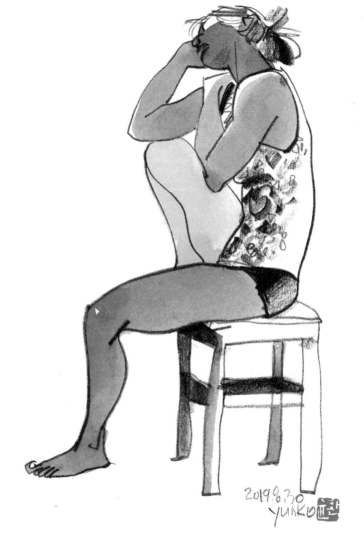

2019.6.30
YUNKO

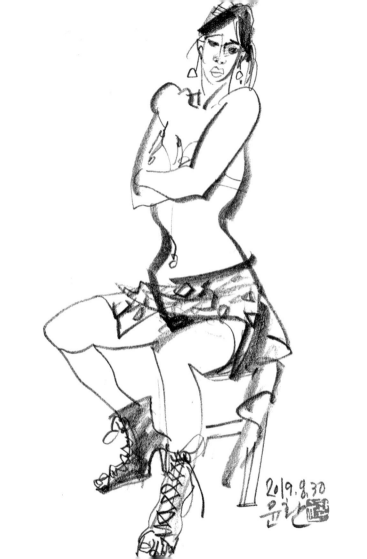

2019.9.30
윤희성

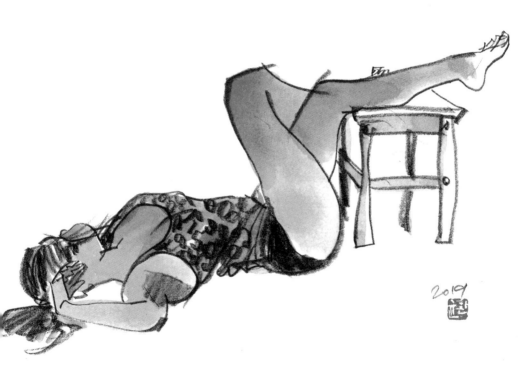

2019

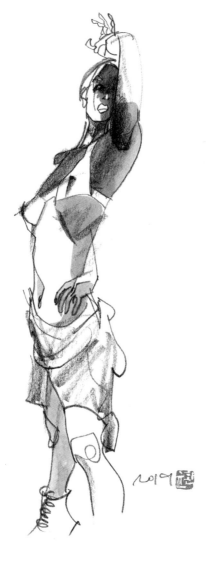

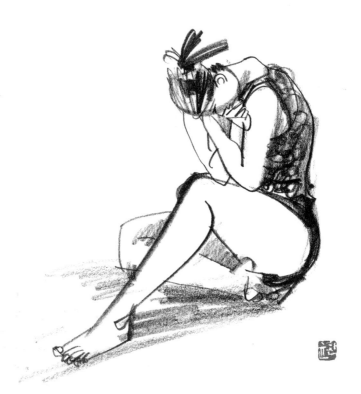

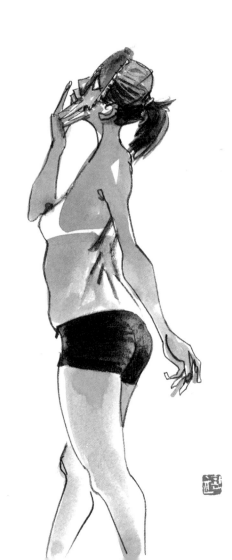

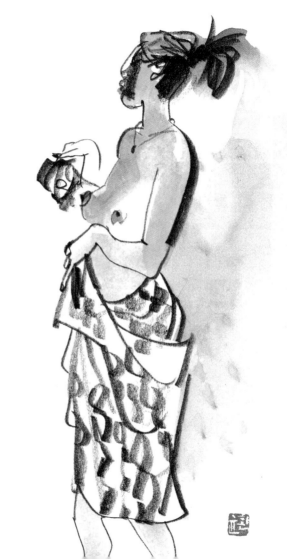

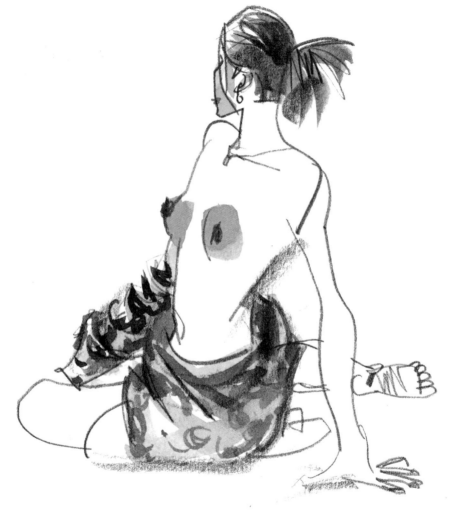

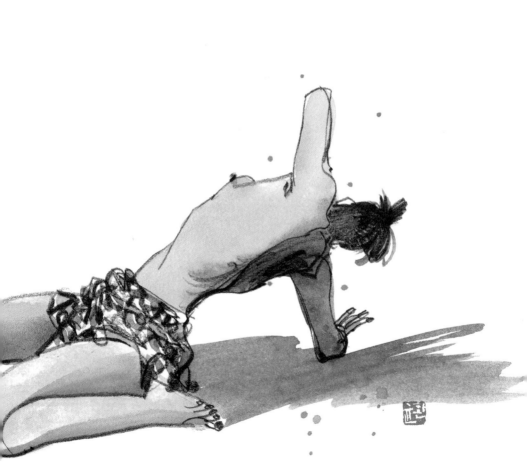

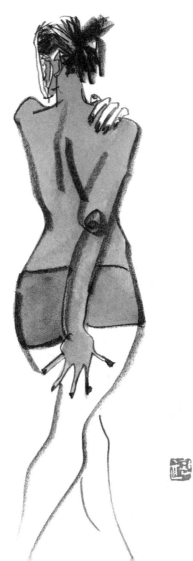

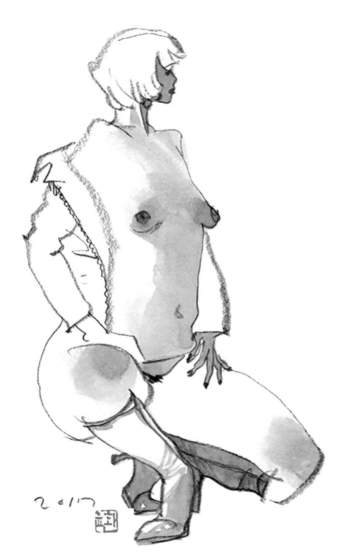

2017

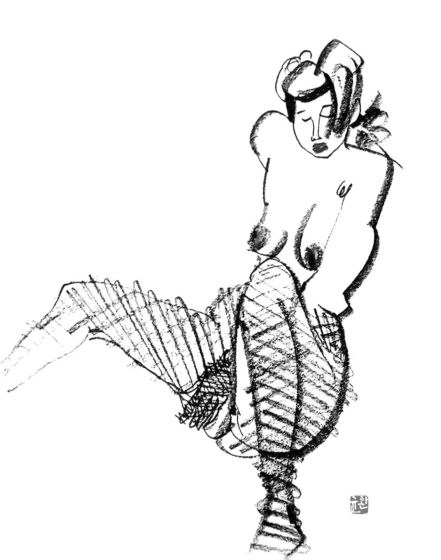

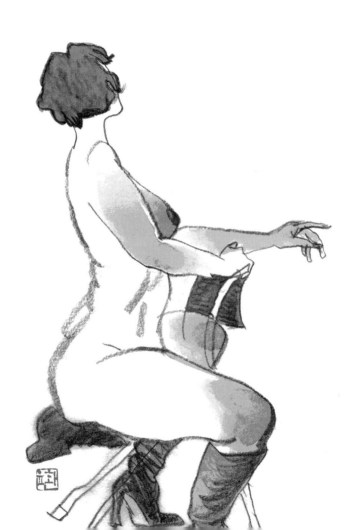

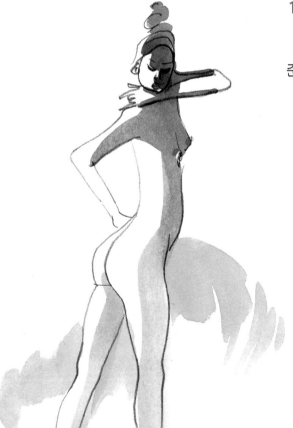

NUDE CROQUIS

14B Pencil & Water Color

크로키는 생활입니다
준비를 하고 그리기에는
시간이 너무 짧아요

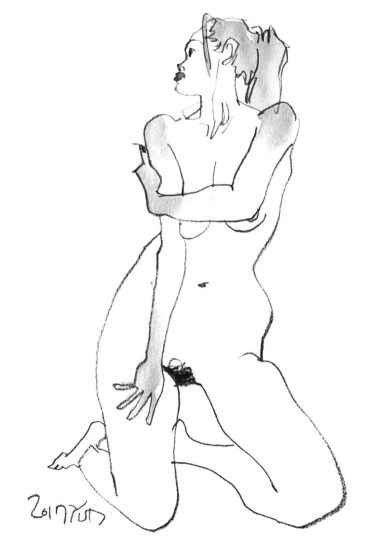

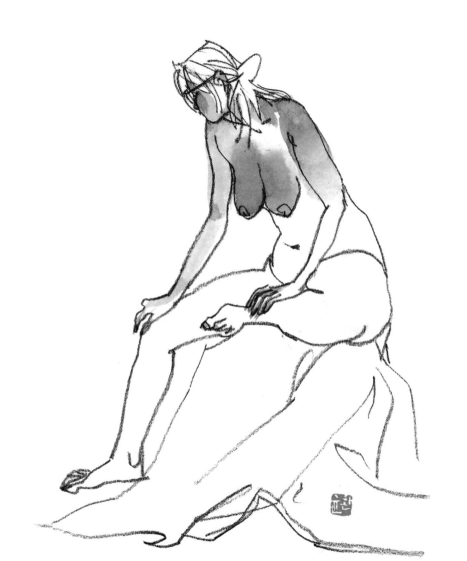

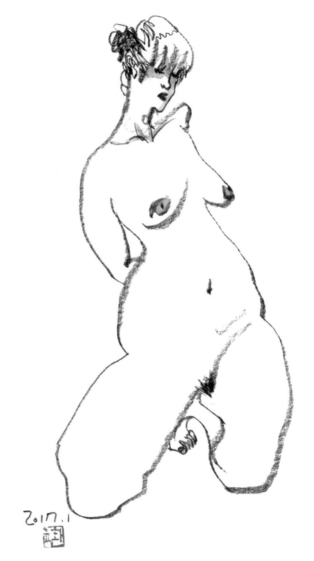

2017.1

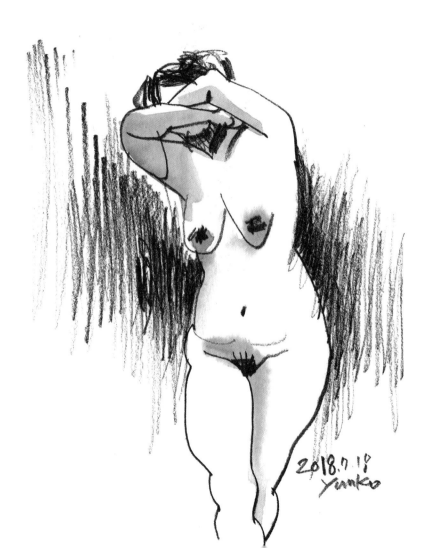

2018.7.18
yunko

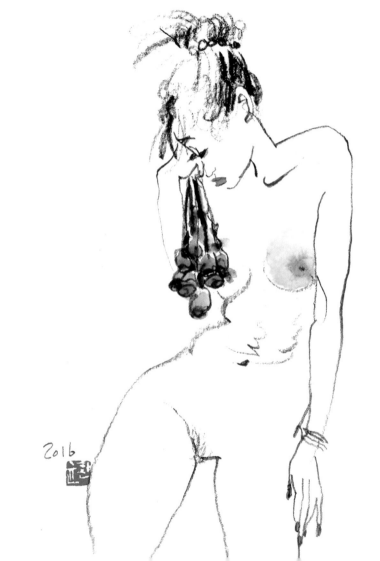

2016

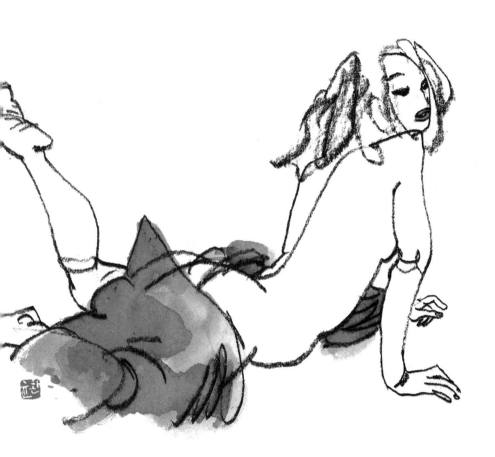

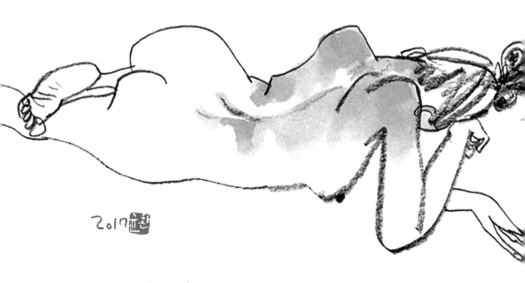

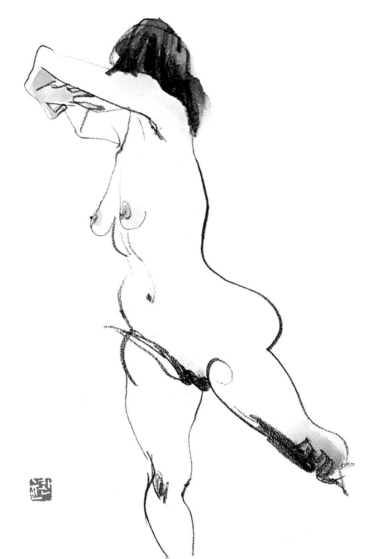

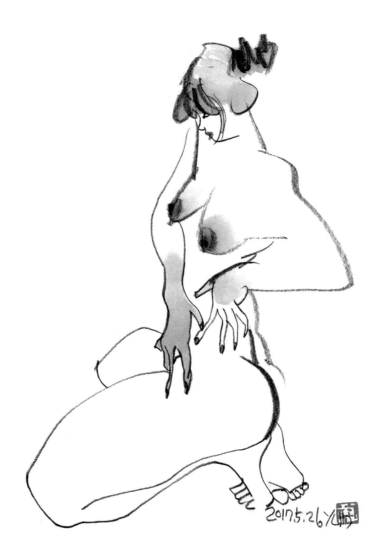

2017.5.26 Y(署名)

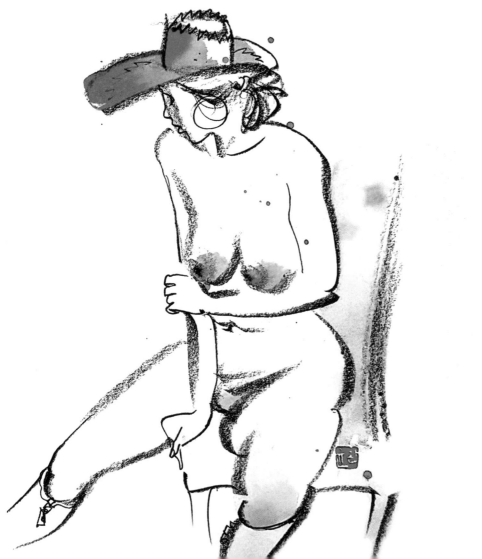

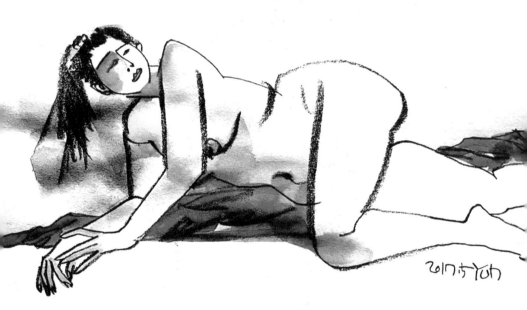

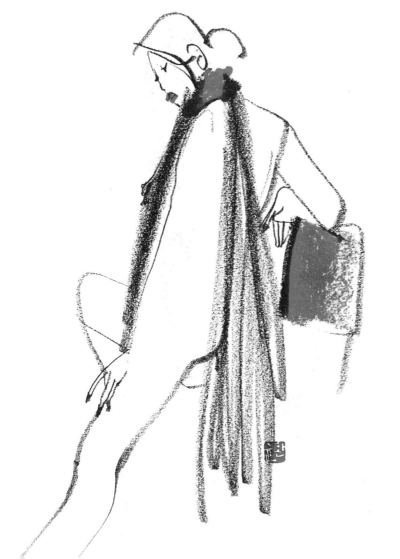

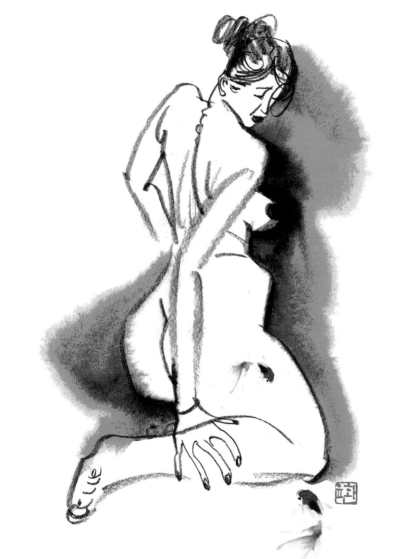

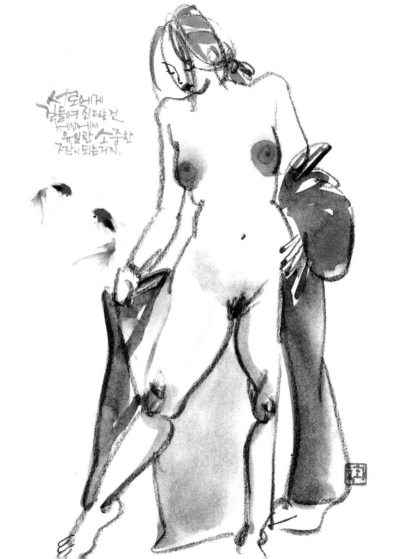

서로에게
길들여진다는 건
세상에서
유일한 소중한
자산이 되는거지.

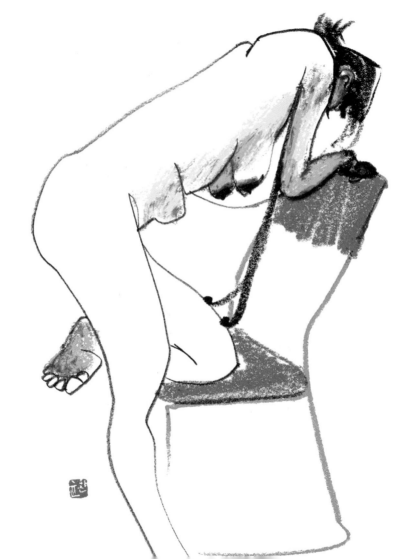

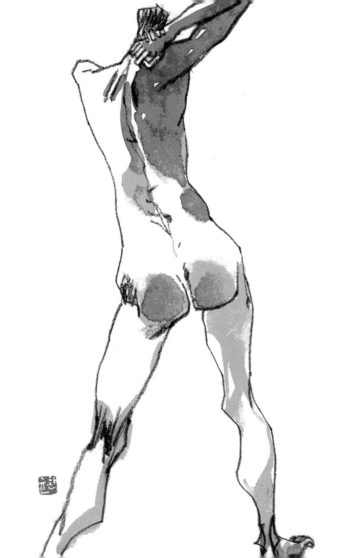

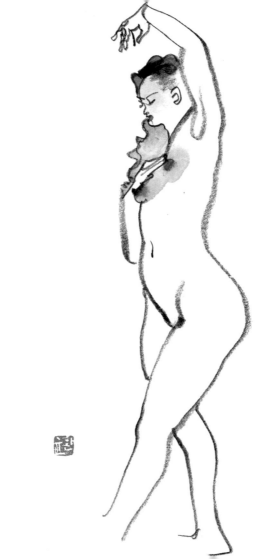

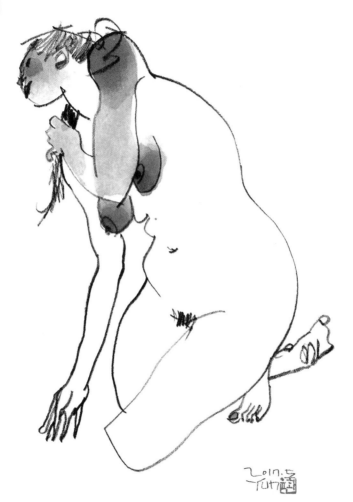

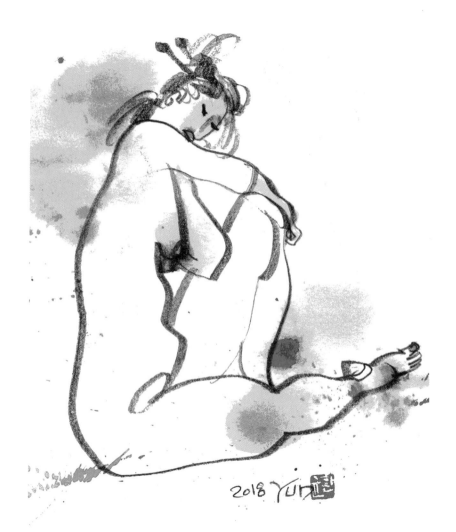

2018 YUN

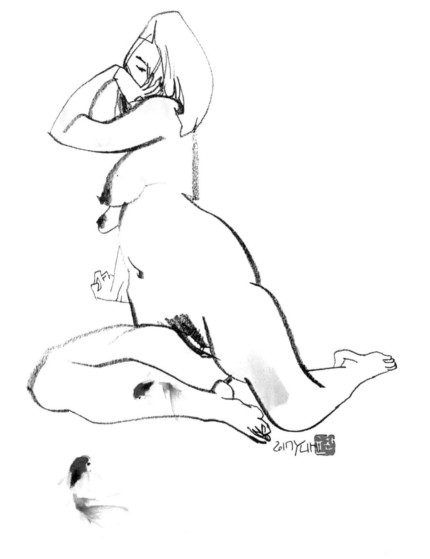

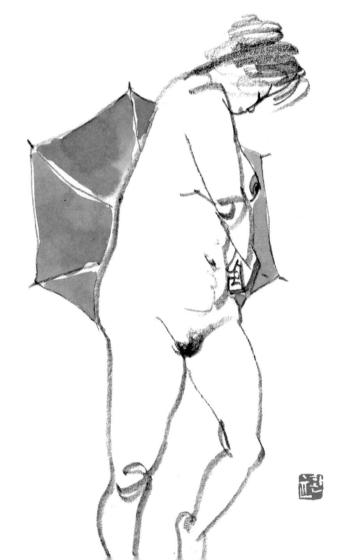

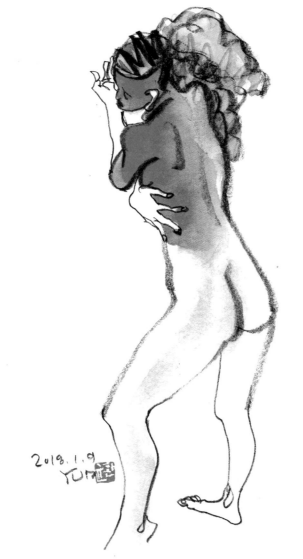

2019.1.9
YUri

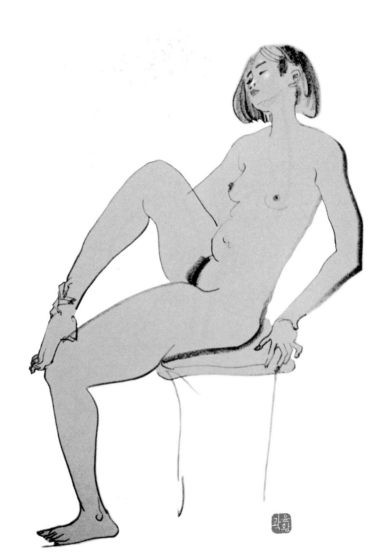

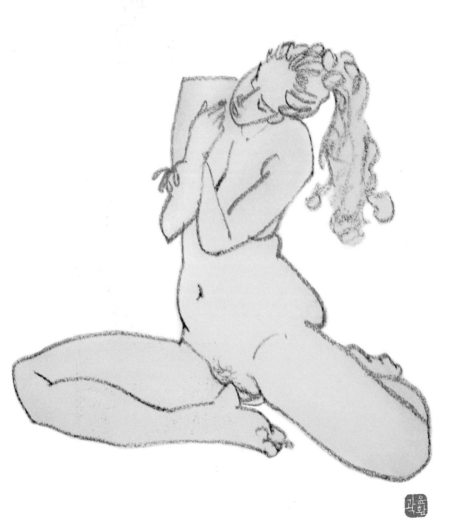

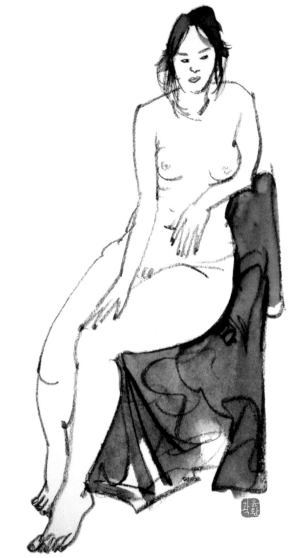

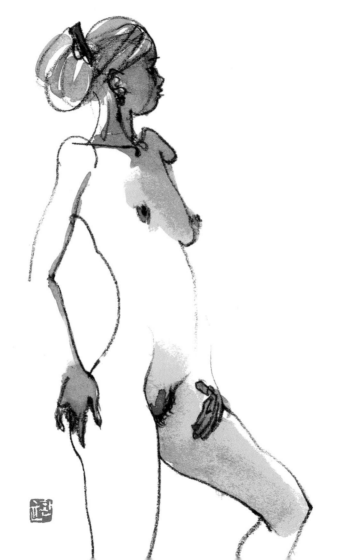

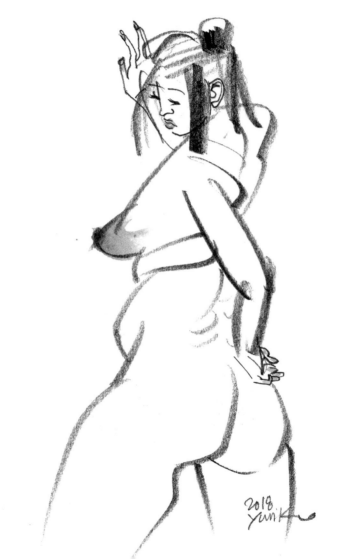

2018.
yuriK

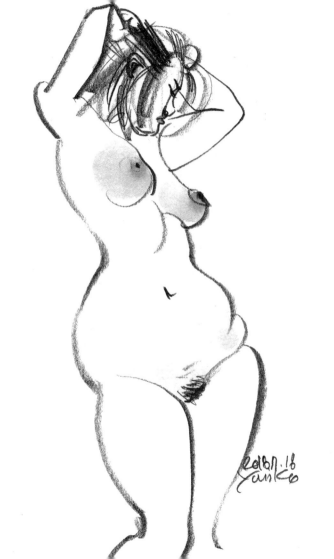

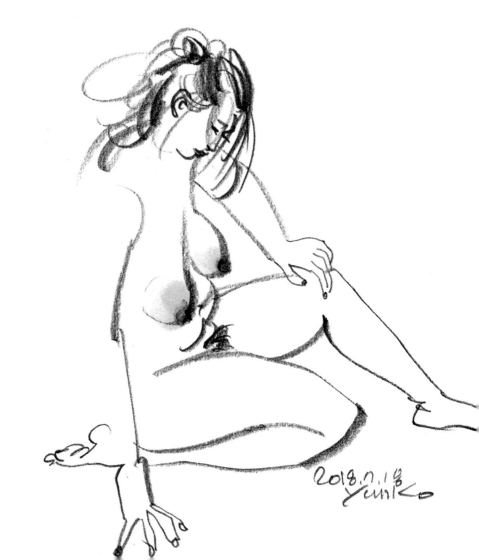

2018.17.18
Yuriko

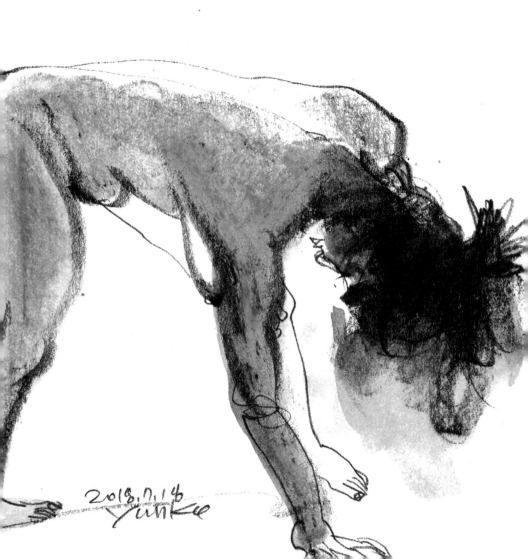

2018.7.14
yunke

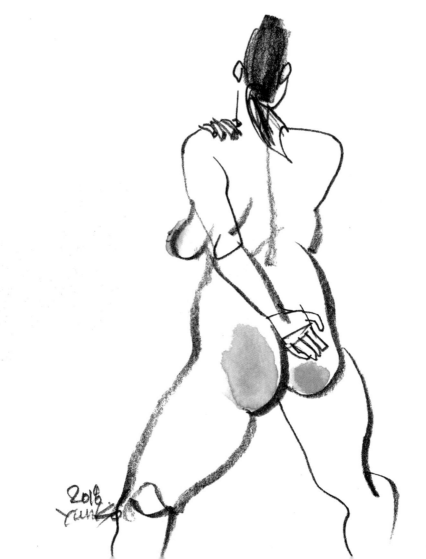

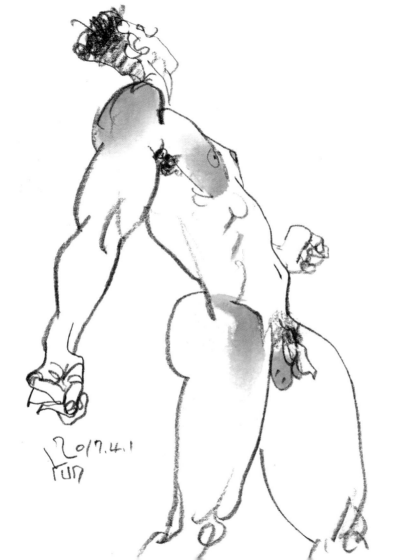

2017.4.1
Yun

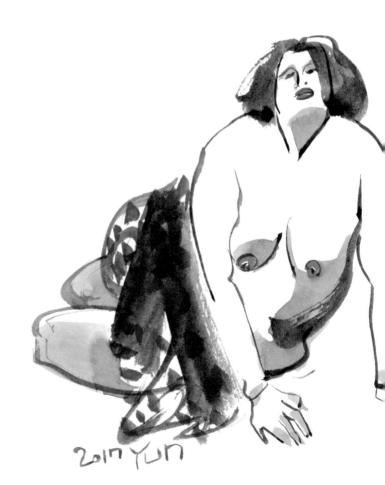

2017 Yun

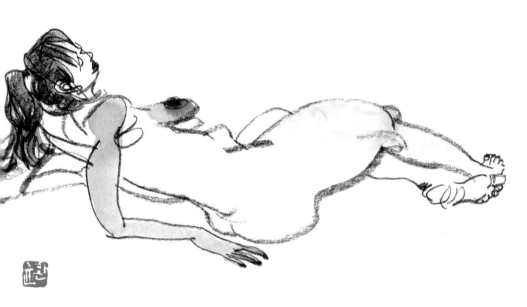

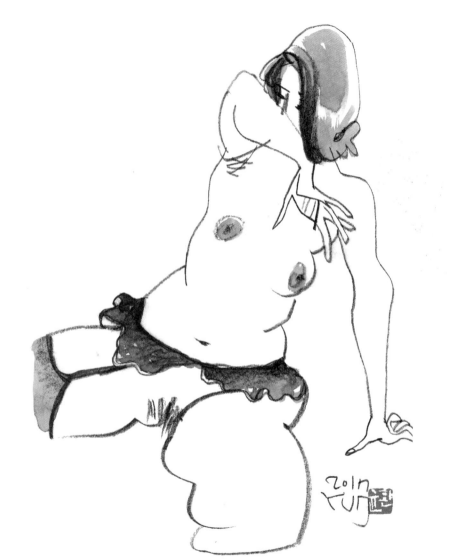

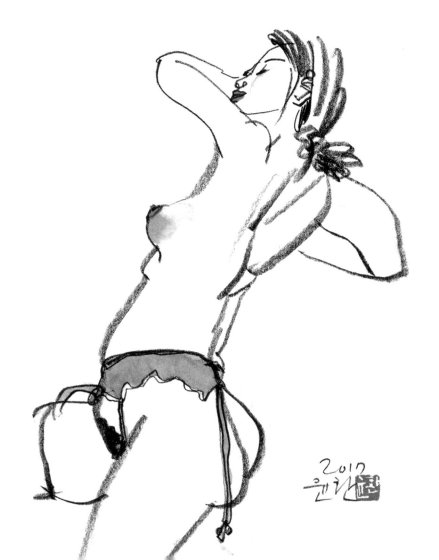

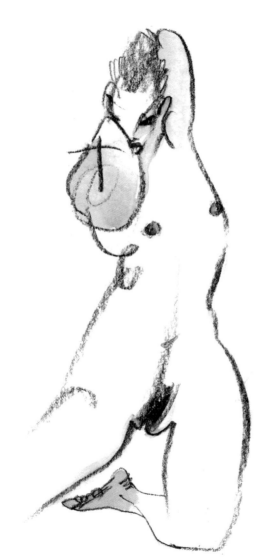

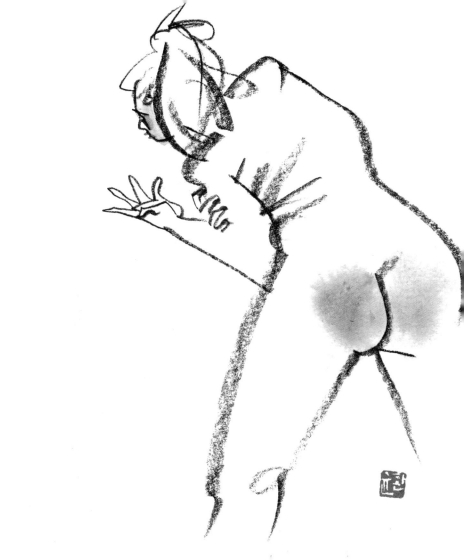

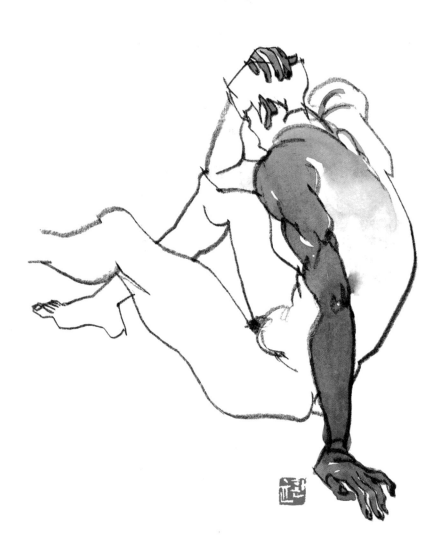

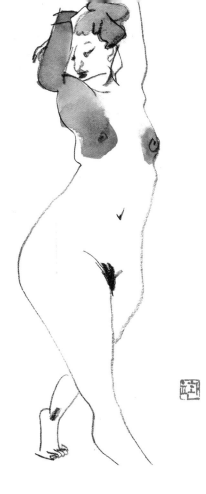

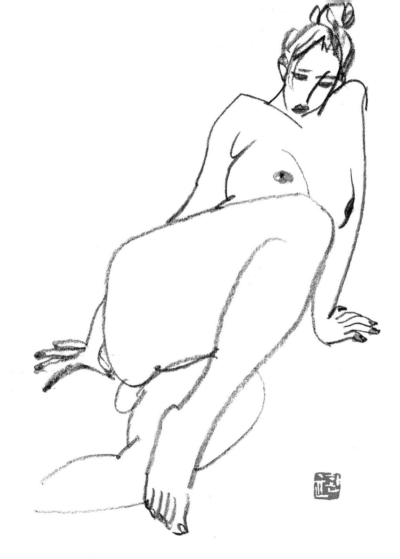

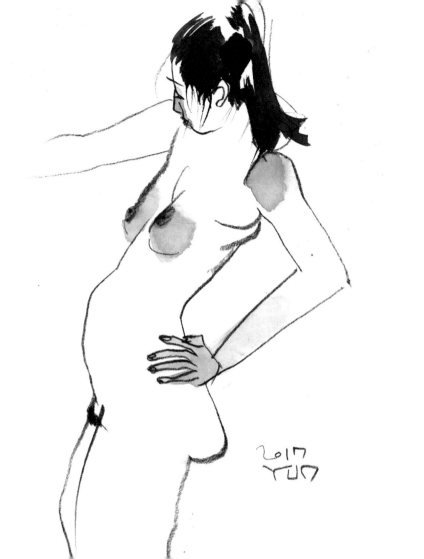

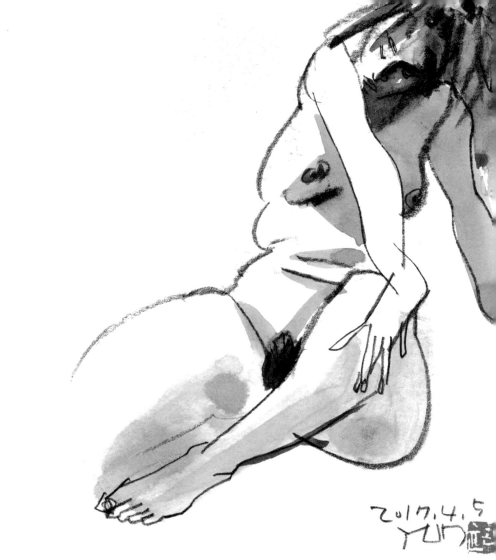

2017.4.5

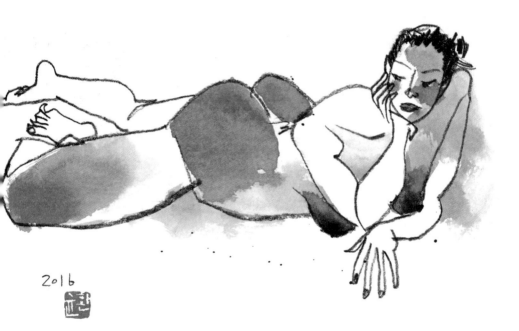

2016

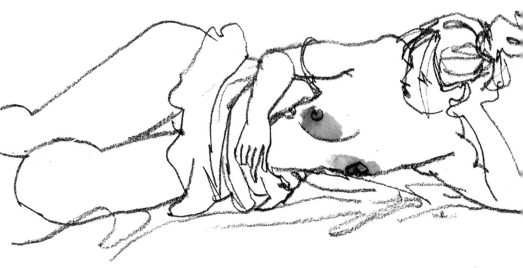

2016

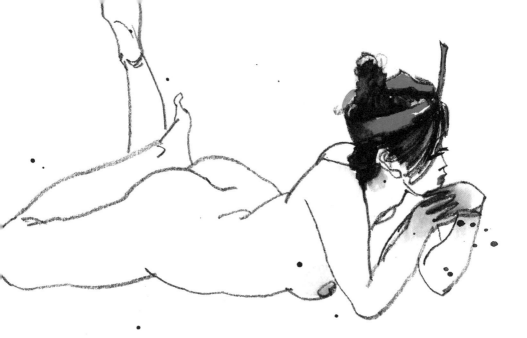

2016

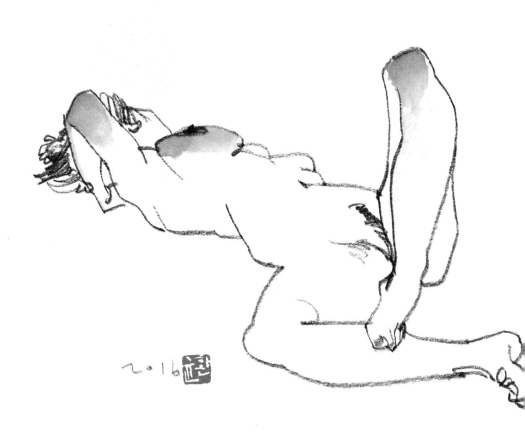

2016

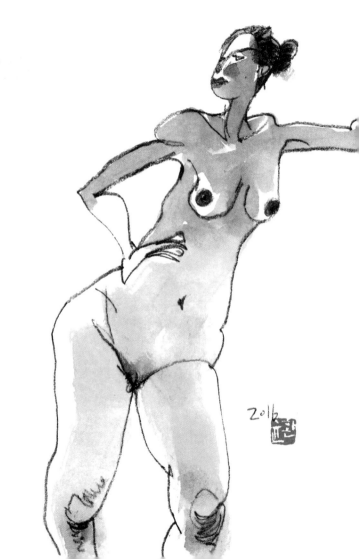

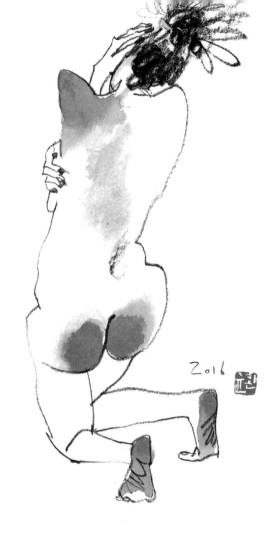

2016

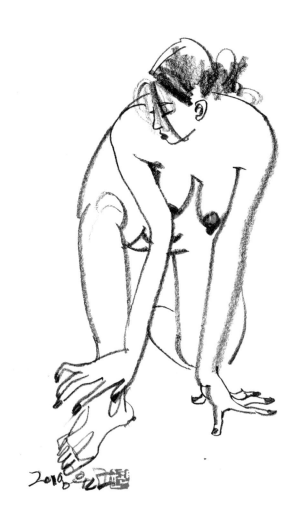

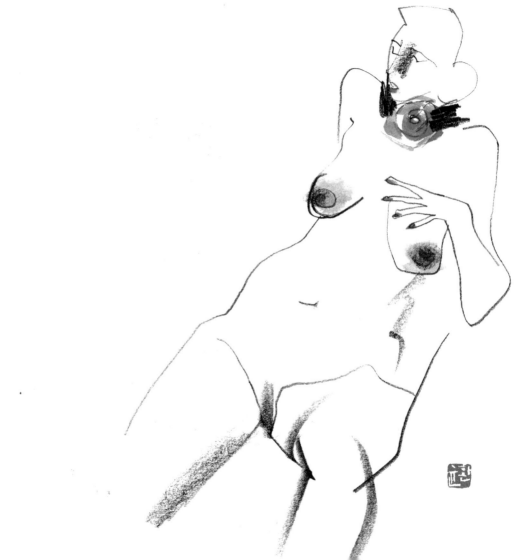

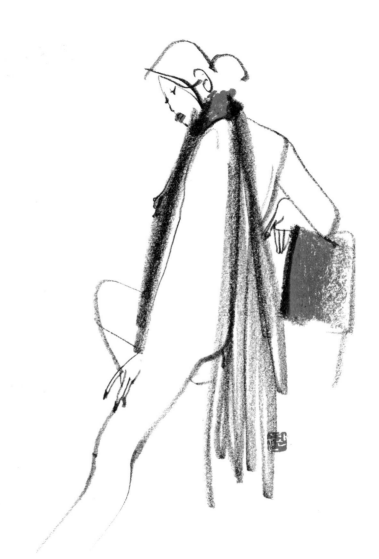

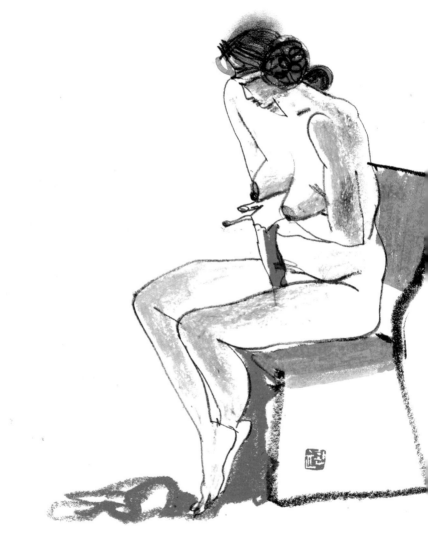

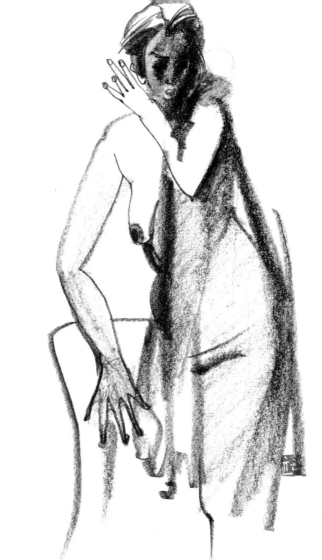

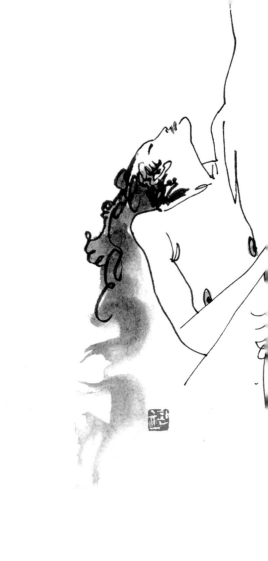

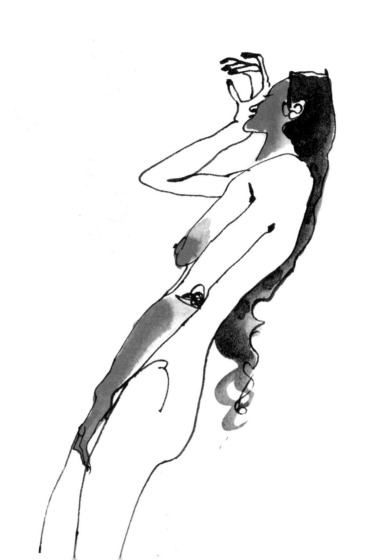

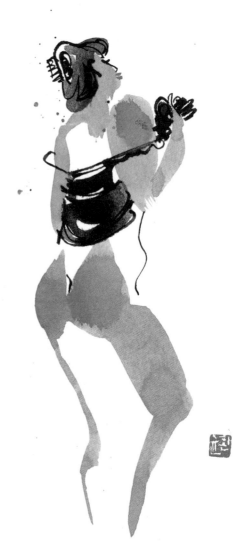

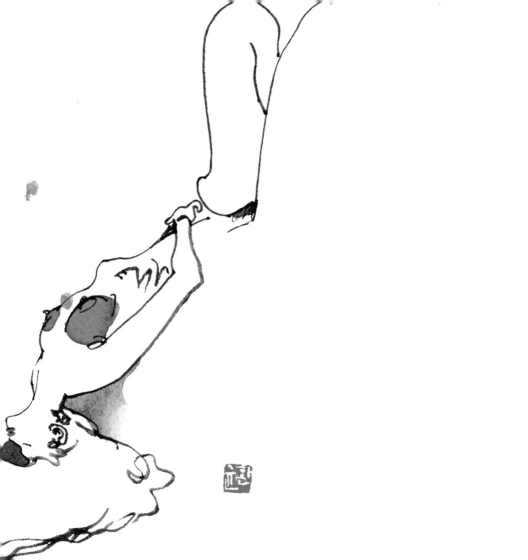

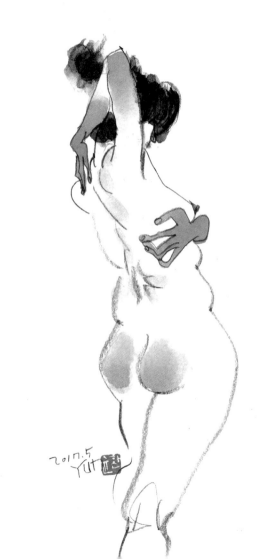

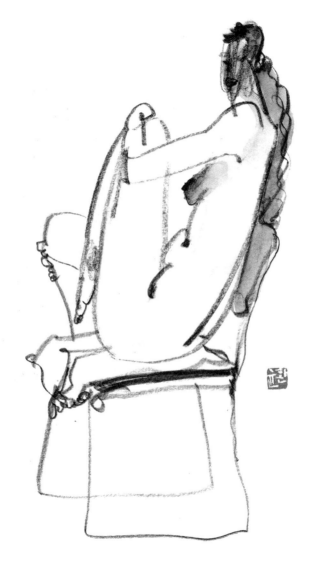

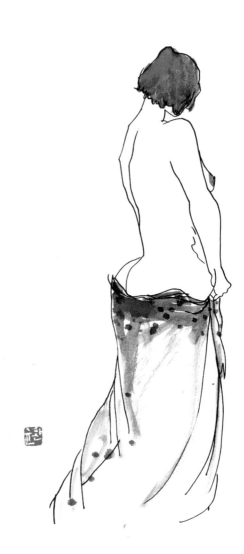

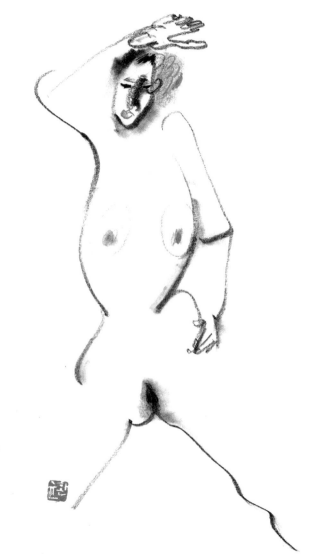

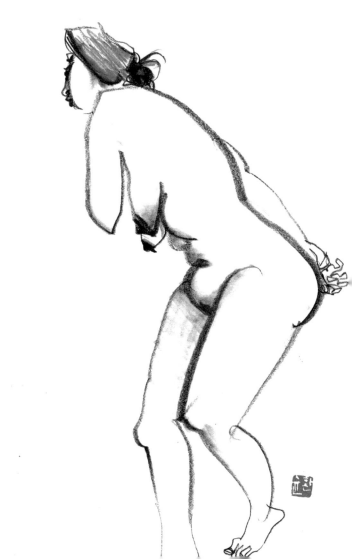

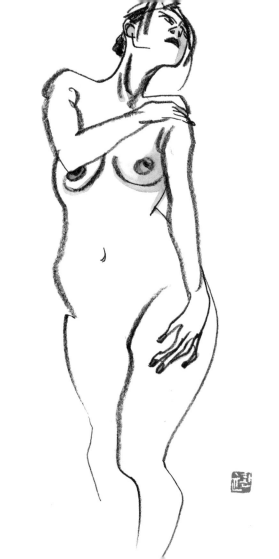

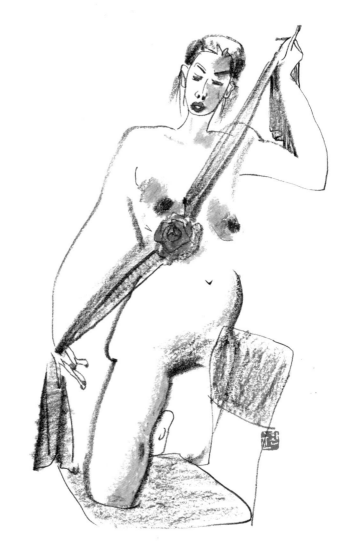

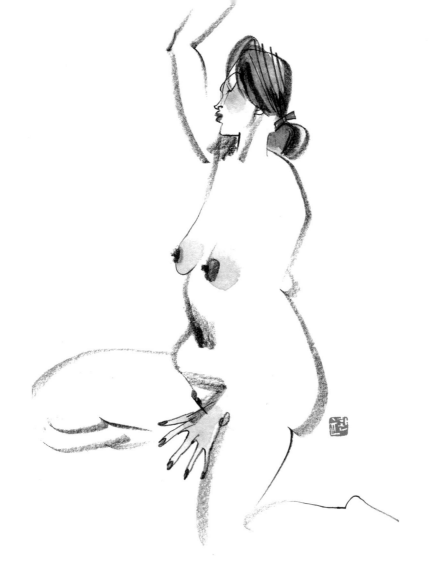

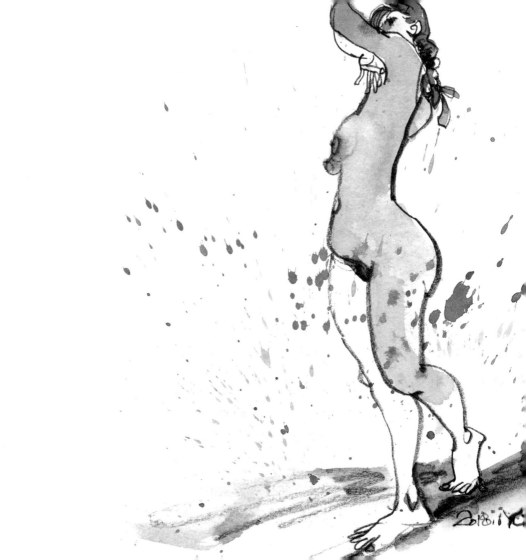

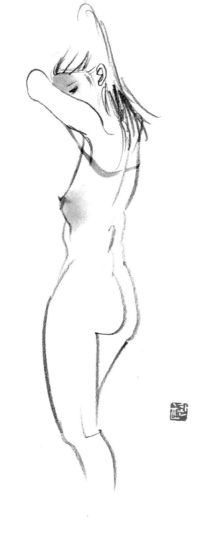

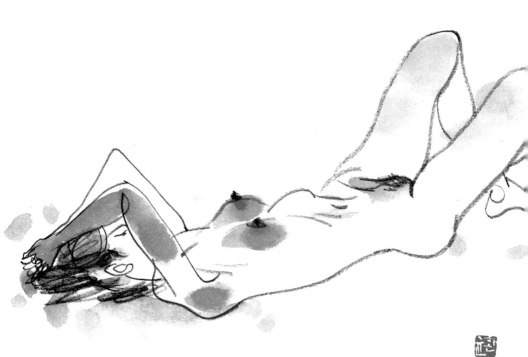

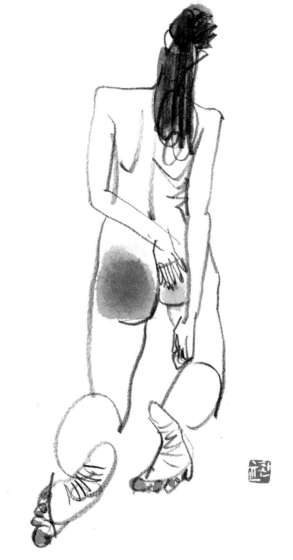

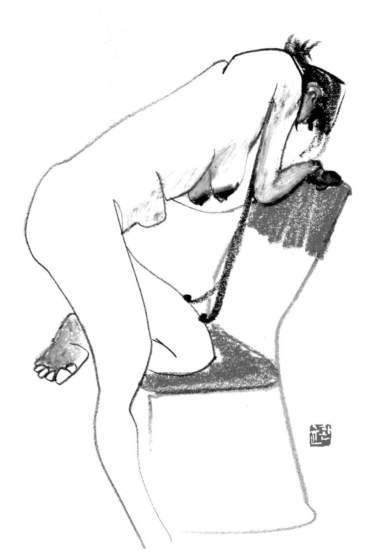

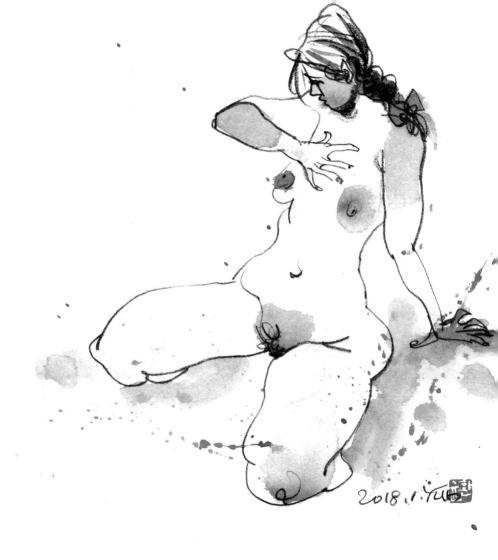

2018.1.746

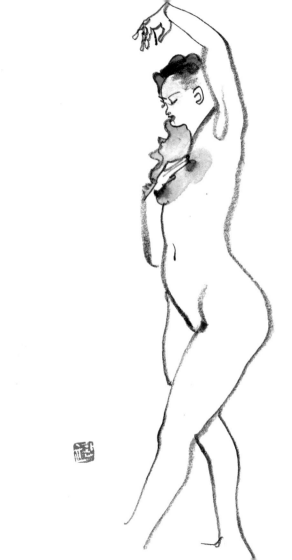

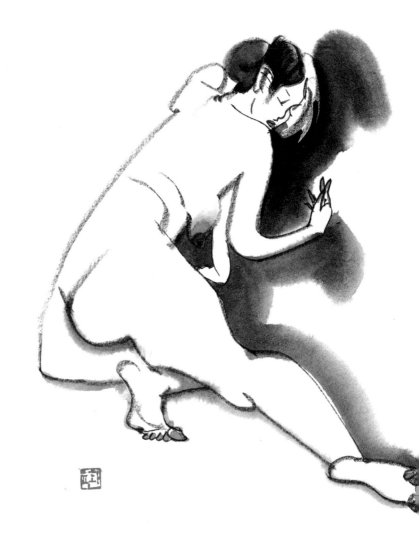

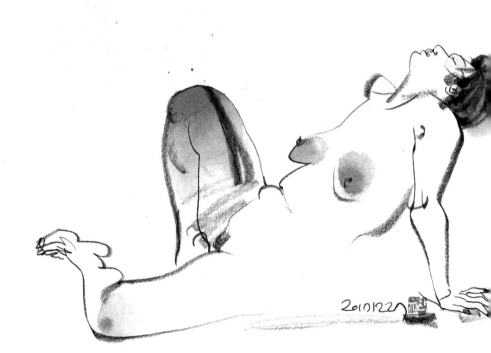

2010122

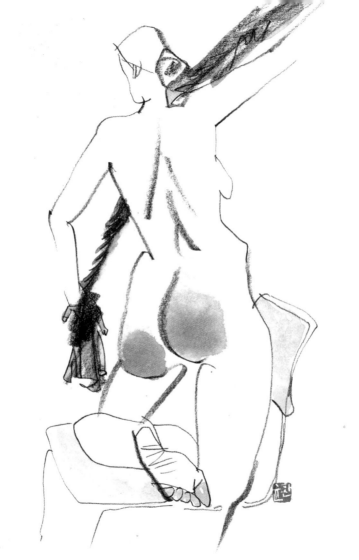

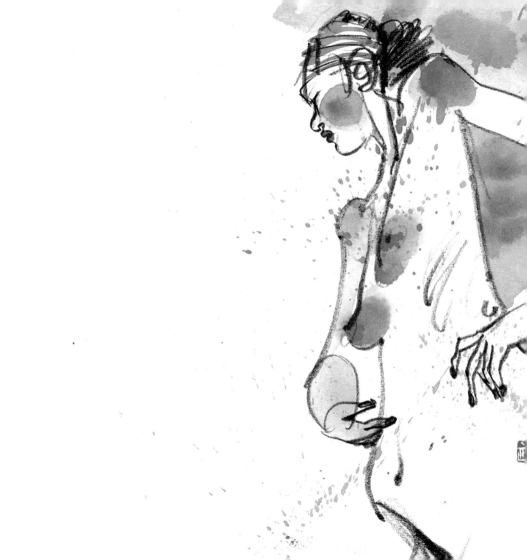

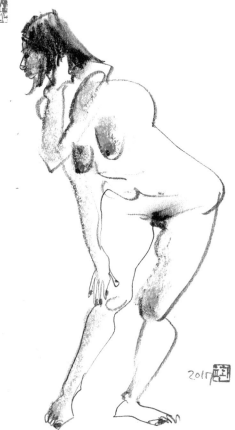

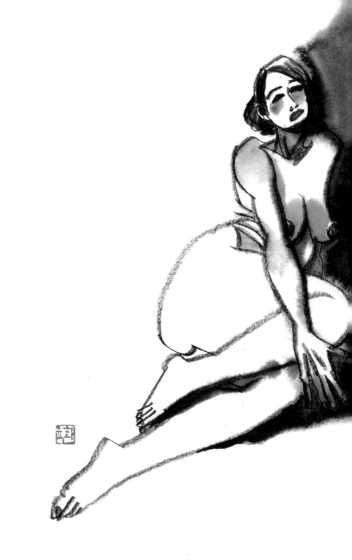

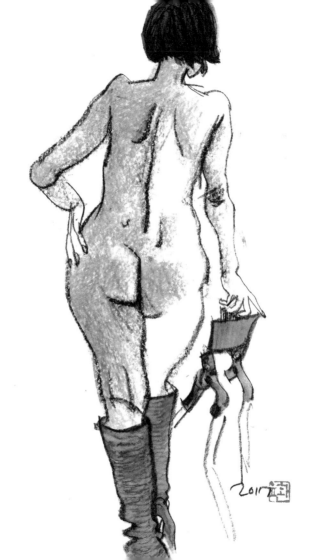

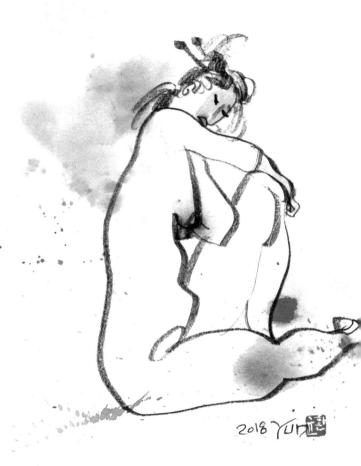

2018 Yun

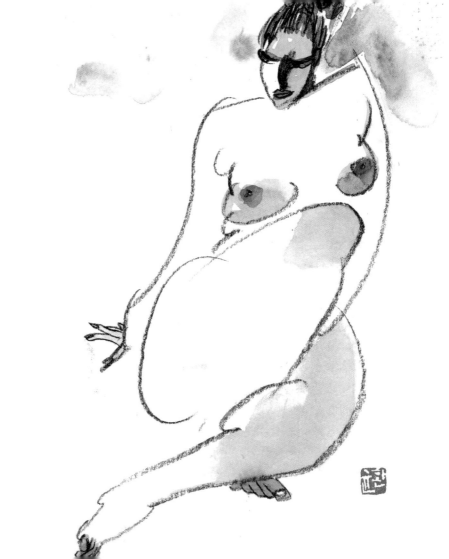

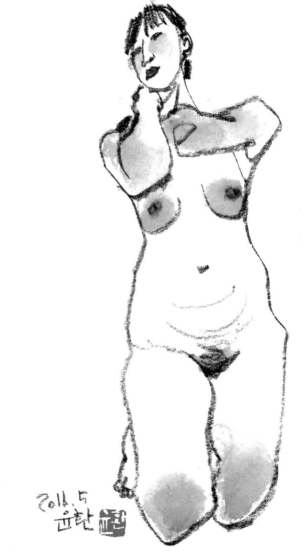

2011. 5
유한

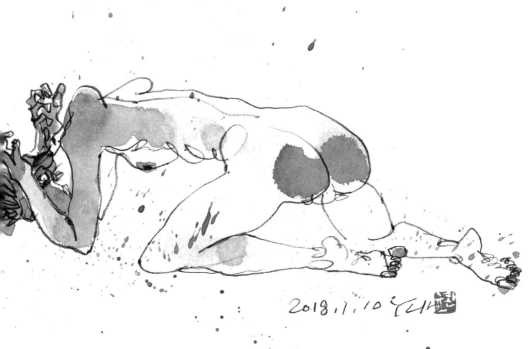

2018.1.10

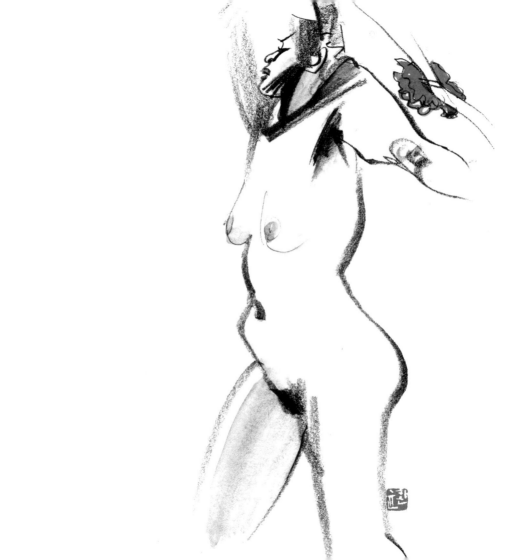

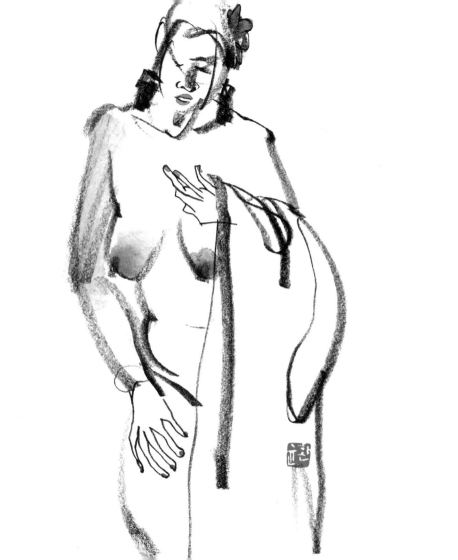

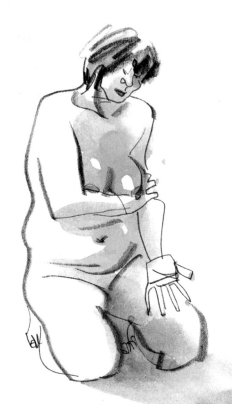
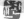

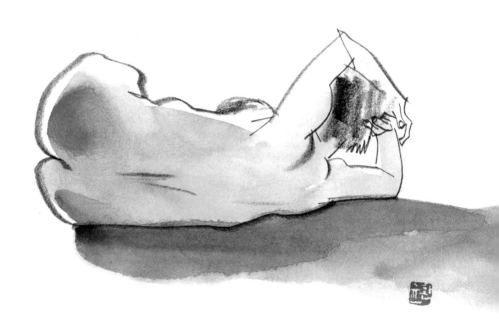

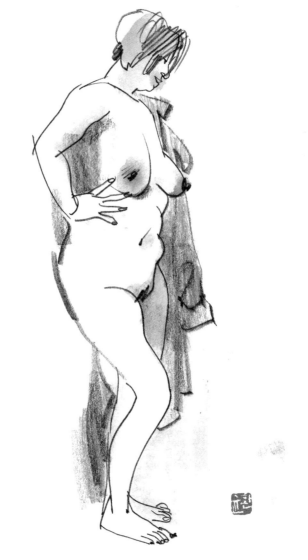

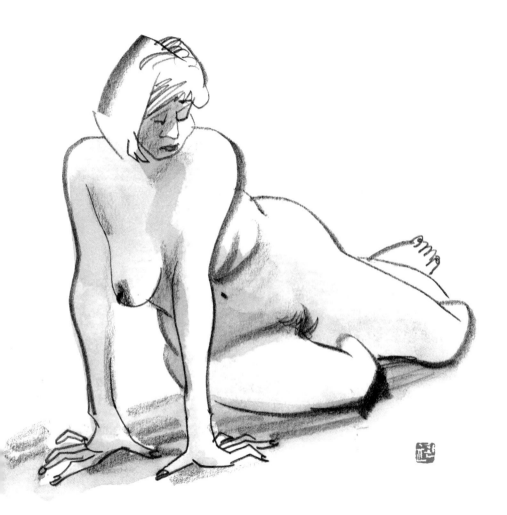

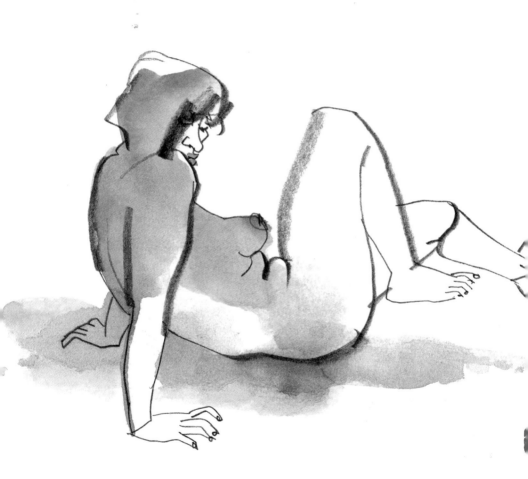

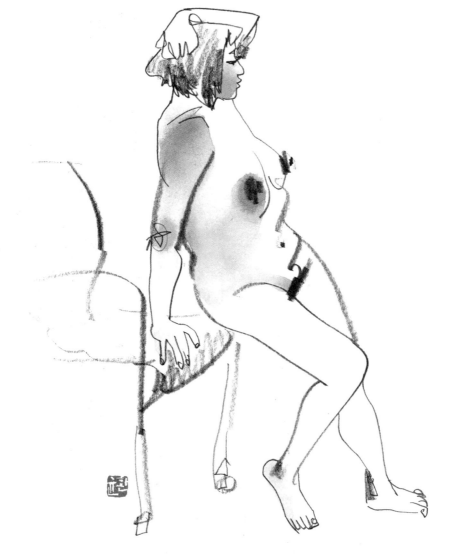

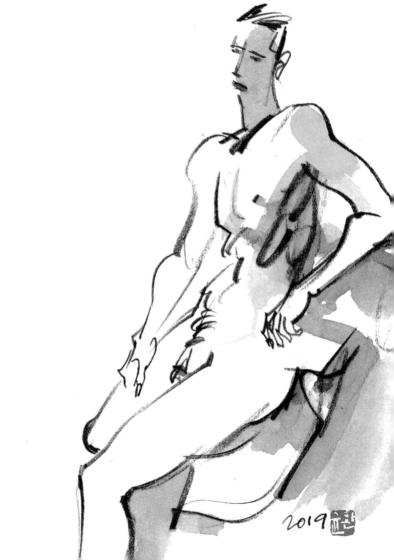

2019

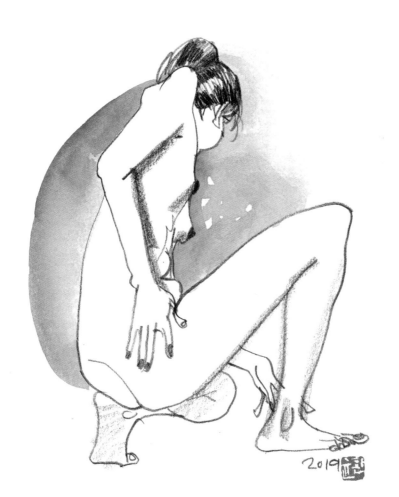
2019

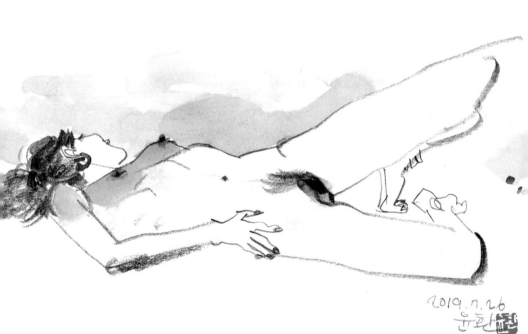

2019. 7. 26
유희

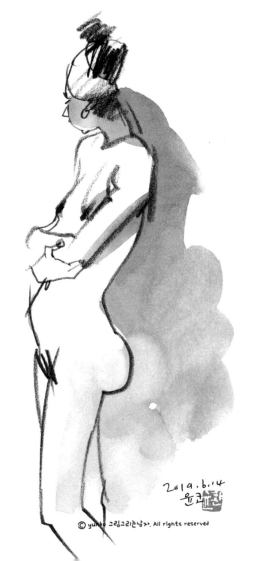

2 0 1 9 . 6 . 14
윤코

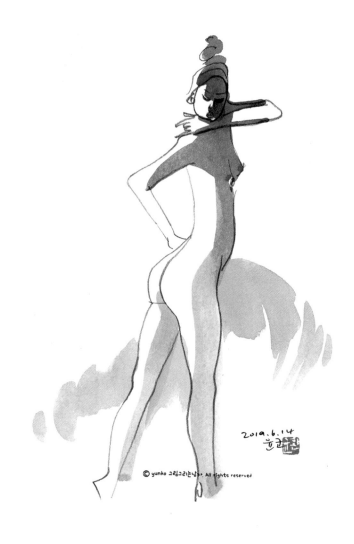

2019. 6. 14
윤코

2 0 1 9 . 6 . 14
윤코

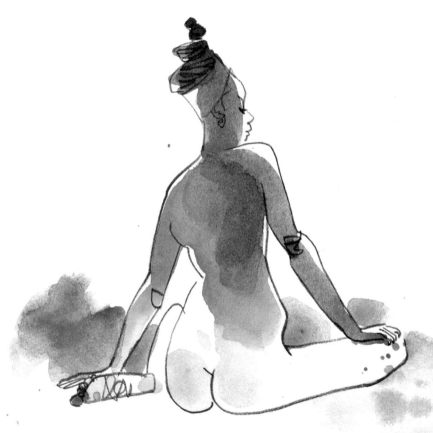

2019. 6. 14

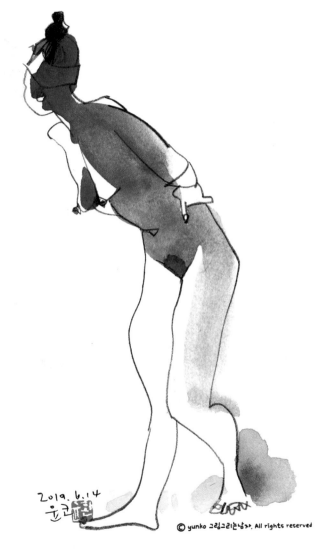

2019. 6. 14
윤크

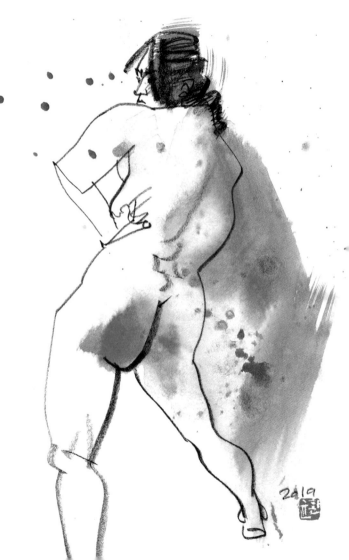

2019

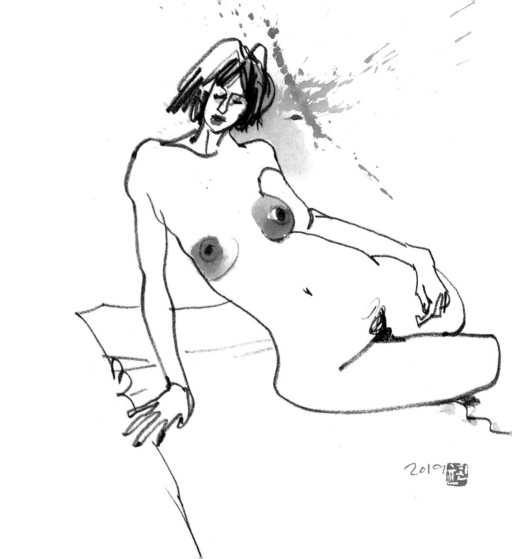

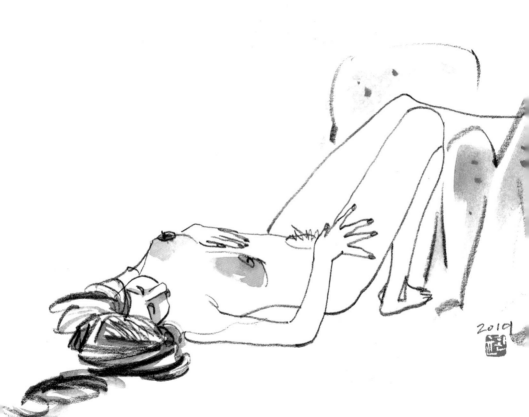

2010

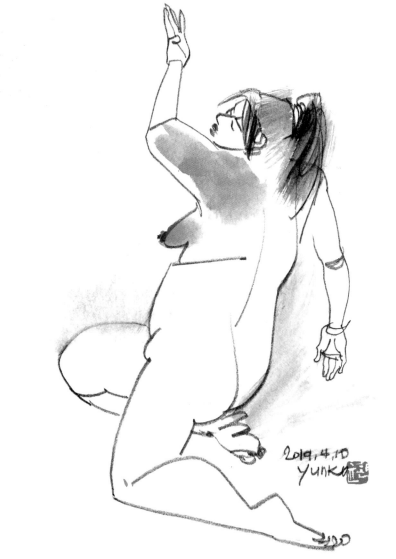

2019.4.10
YUNKA

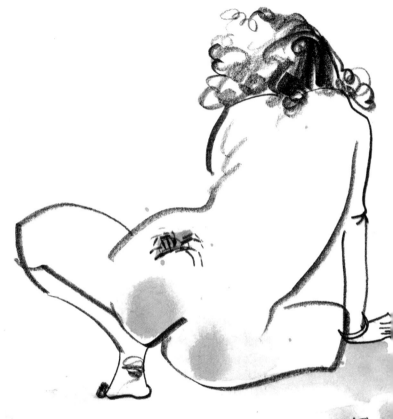

2019

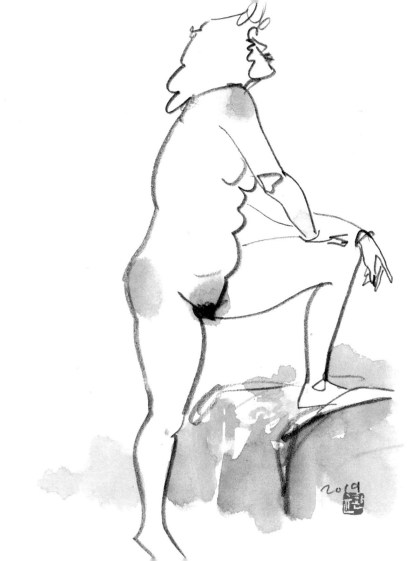

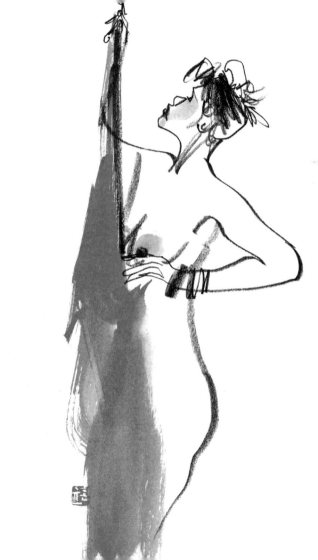

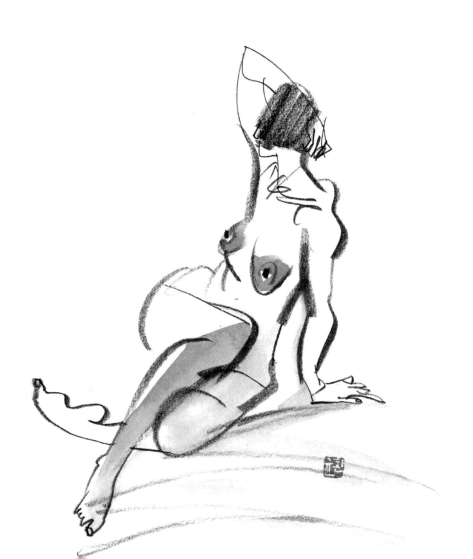

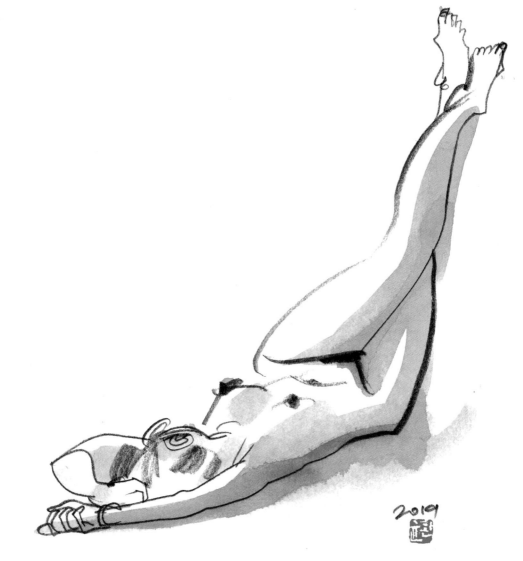

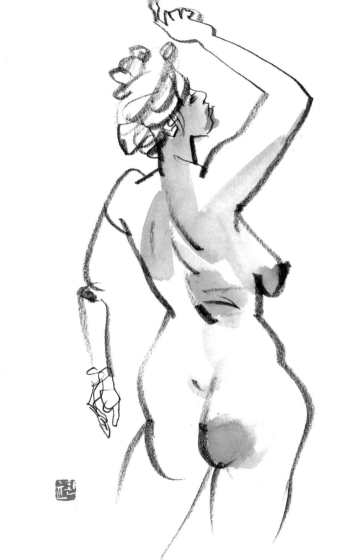

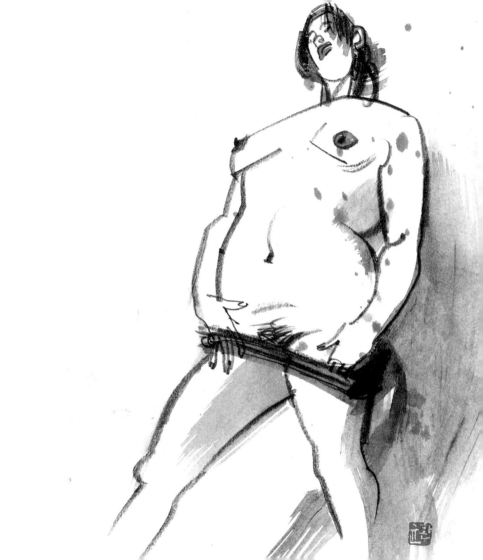

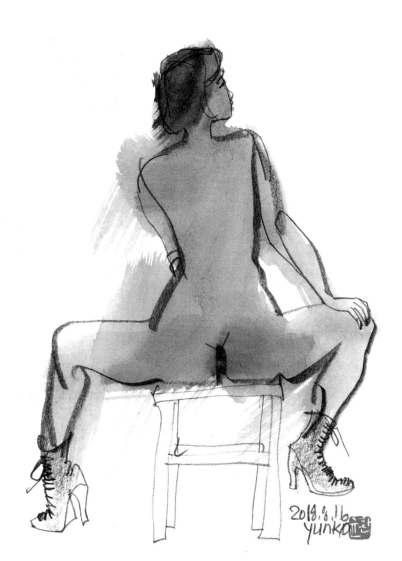

2019.6.16
yunka

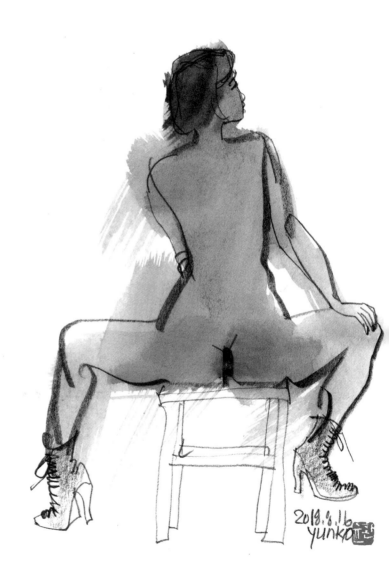

2018.8.16
yunko

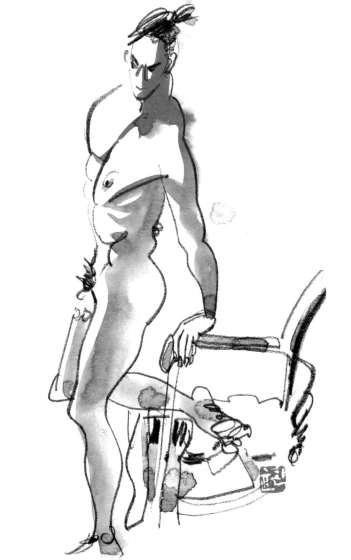

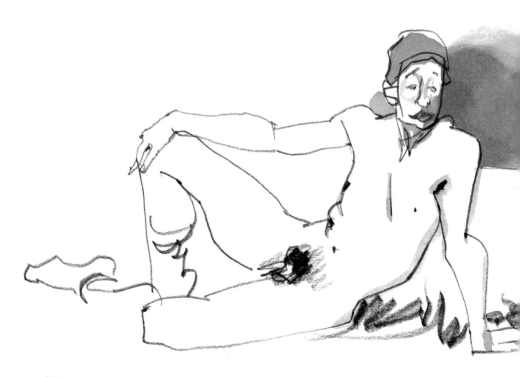

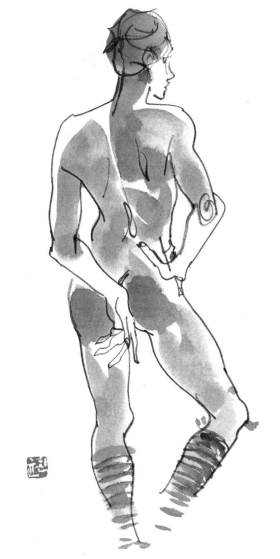

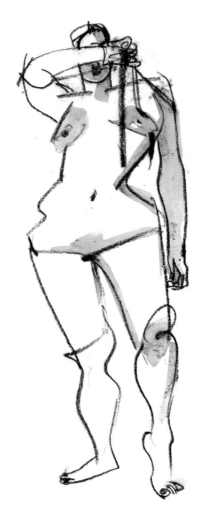
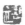

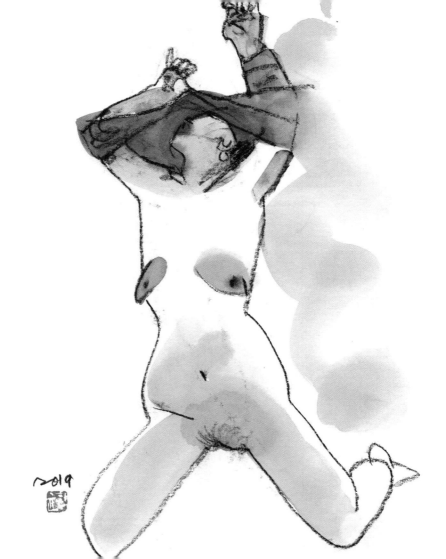

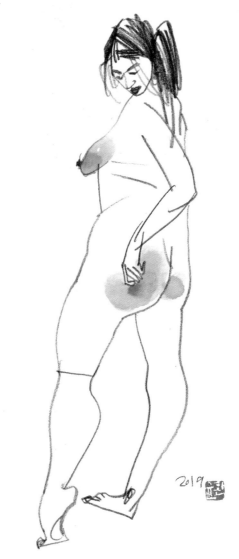

2019

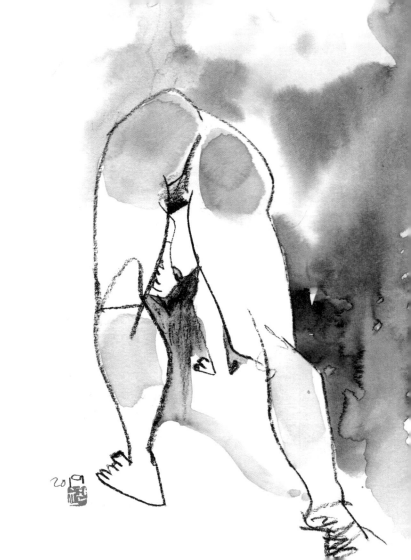

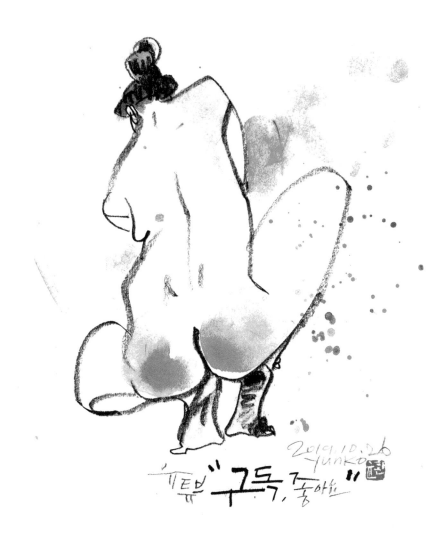

"티튜브 구독, 좋아요"

2019.10.20
YUNKO

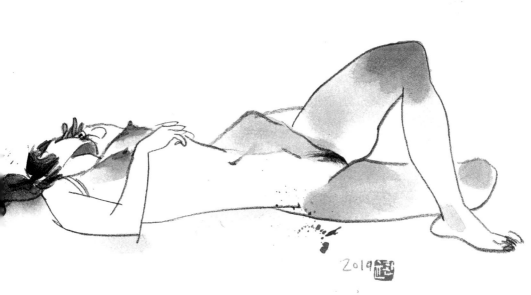

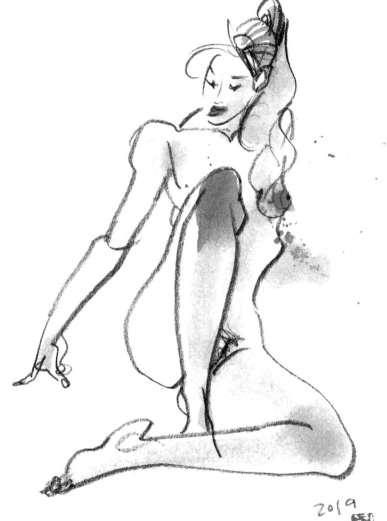

2019

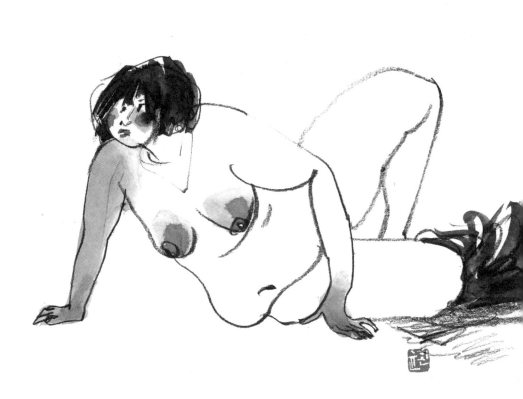

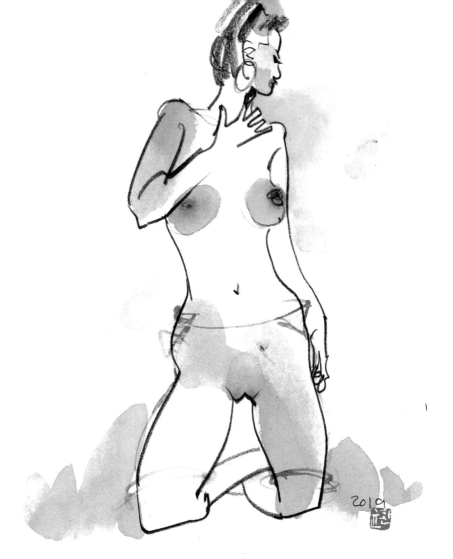

2019

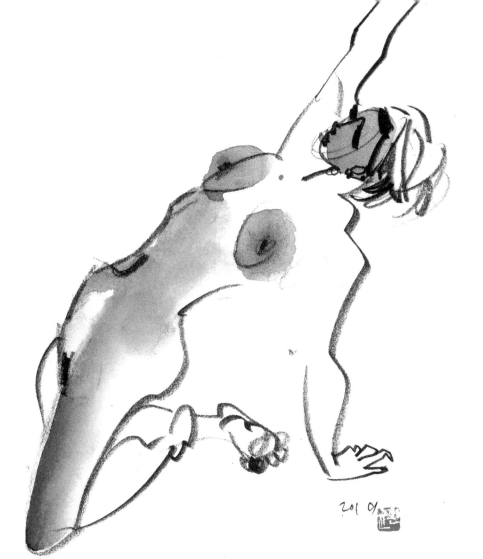

201 0

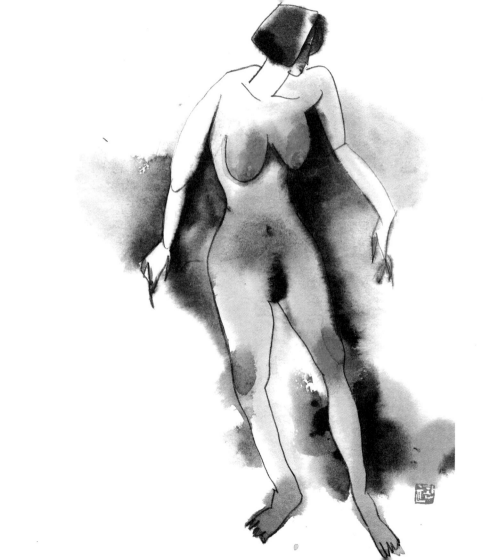

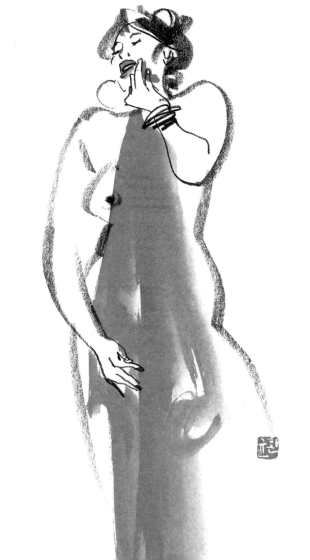

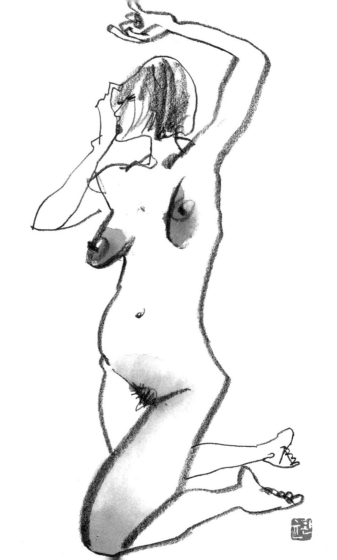

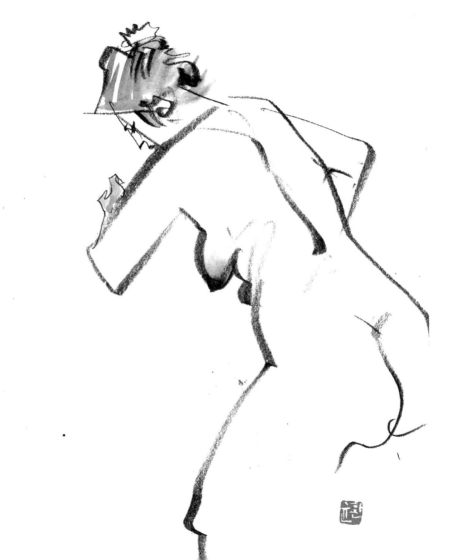

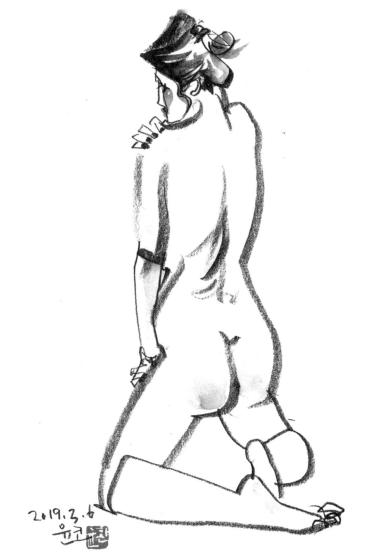

2019.3.6
윤고

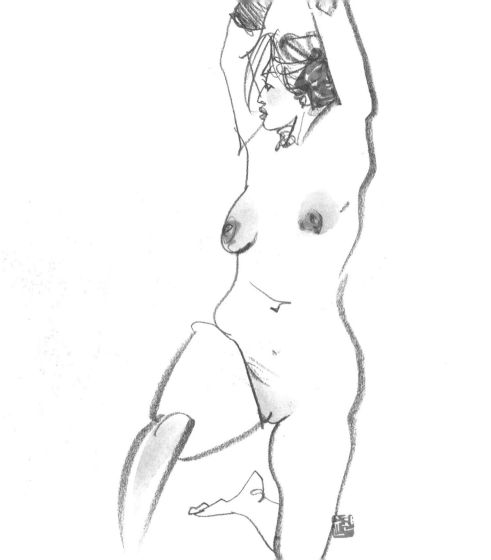

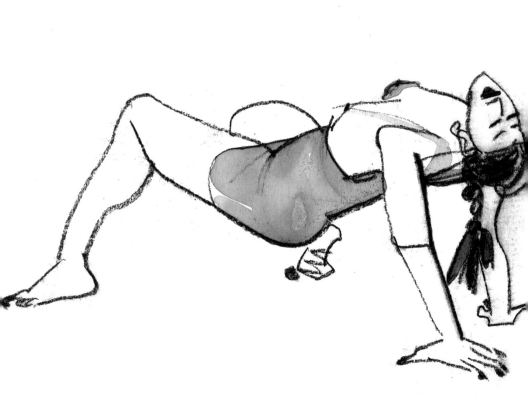

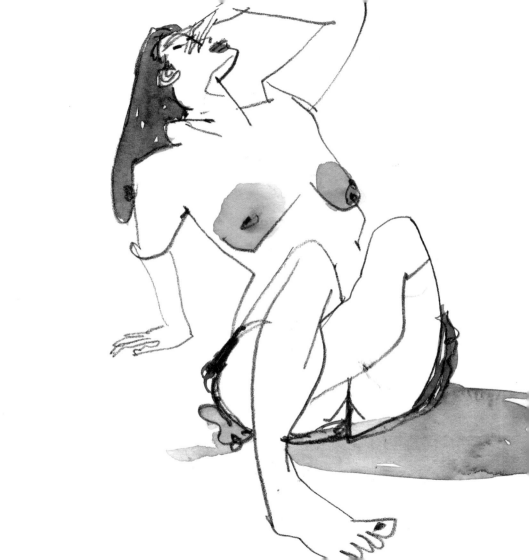

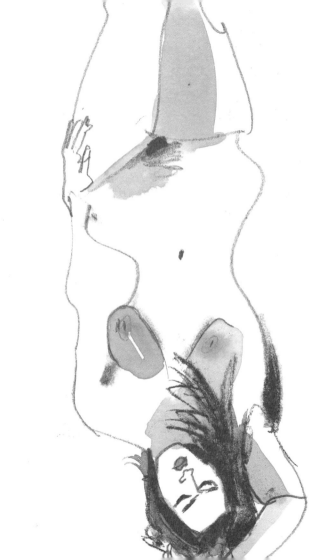

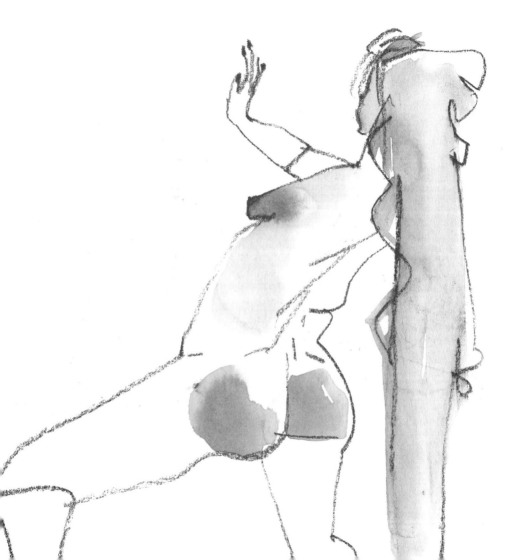

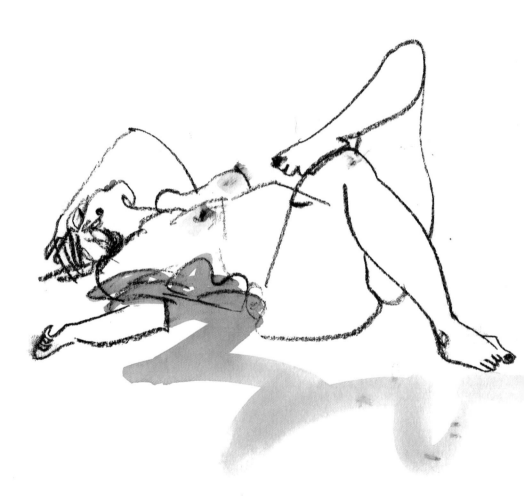

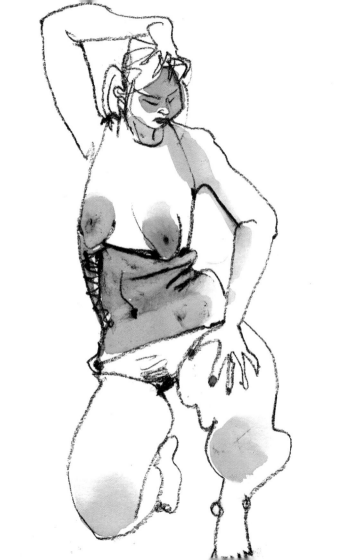

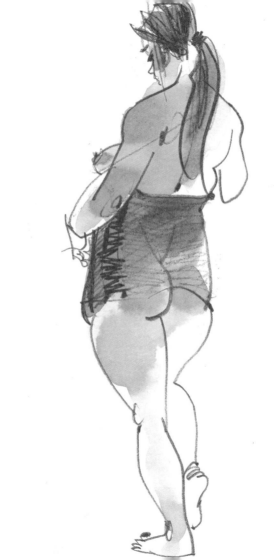

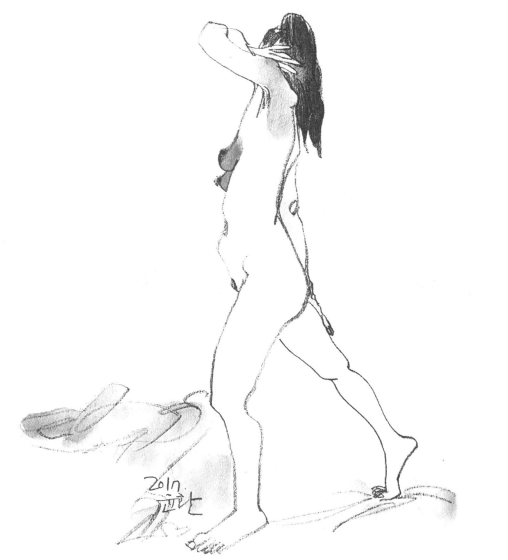

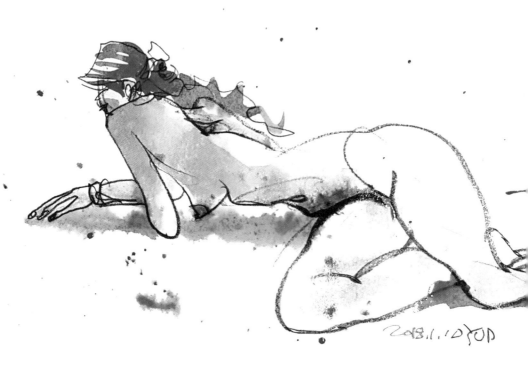

2013.1.10 YOD

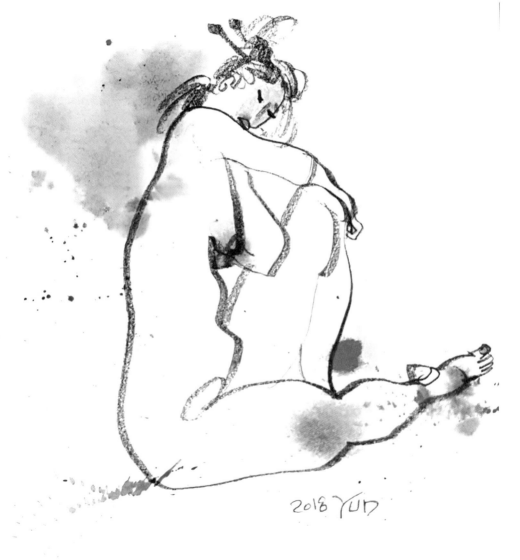

2018 YUD

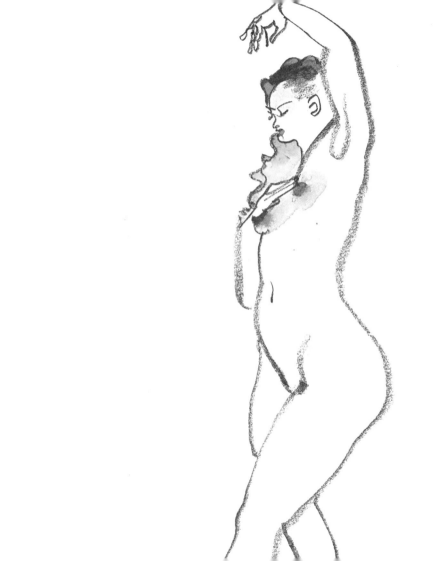

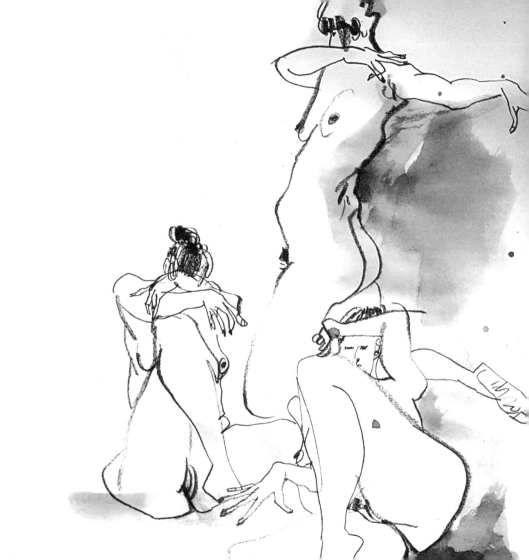

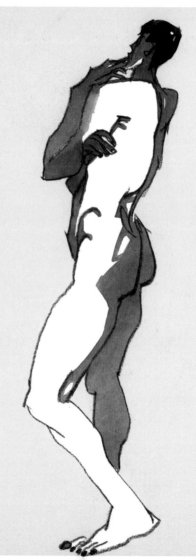

yunko 032

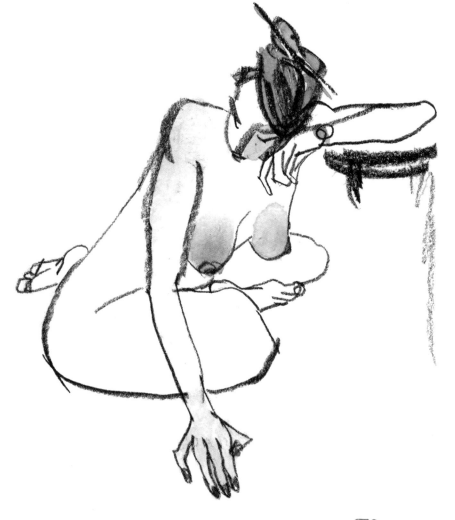
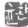

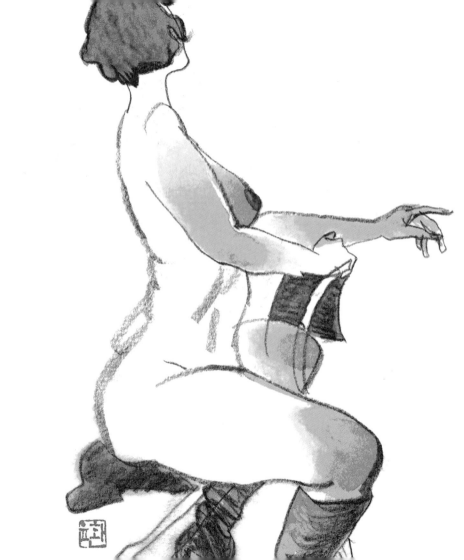

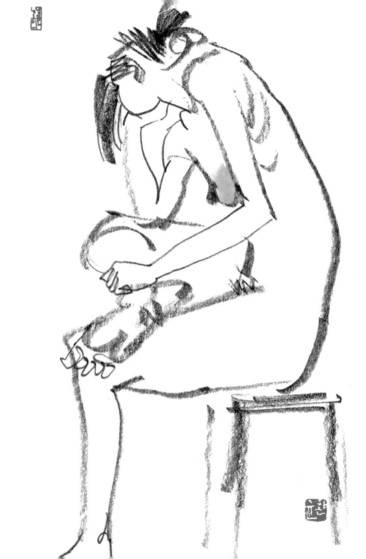

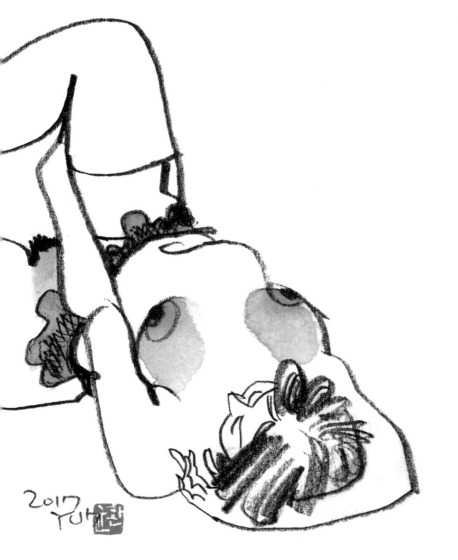

2017 YUH

2017

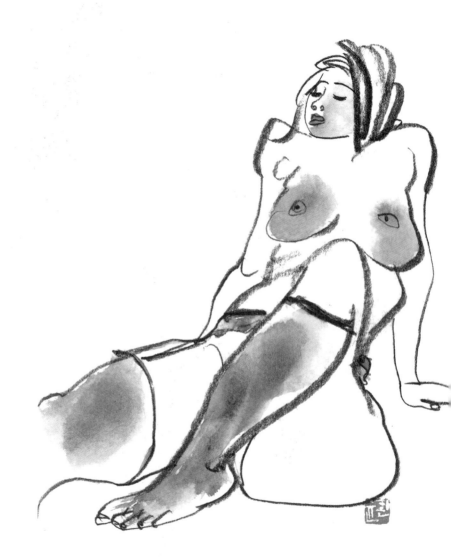

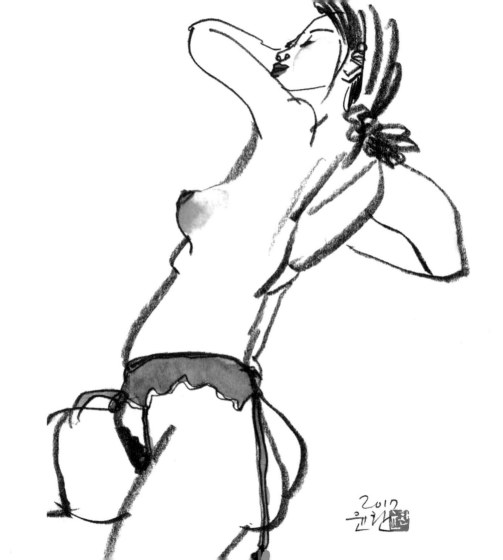

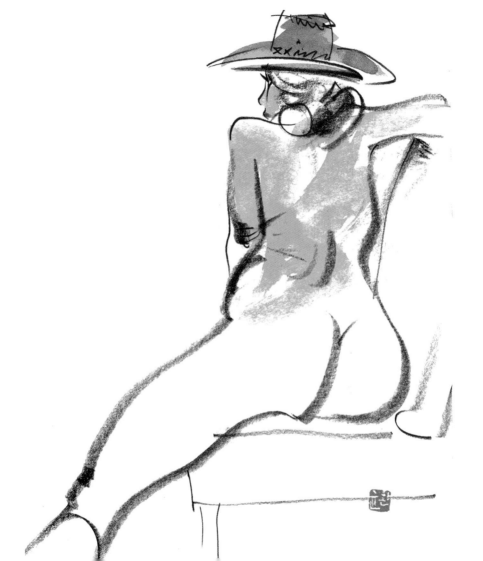

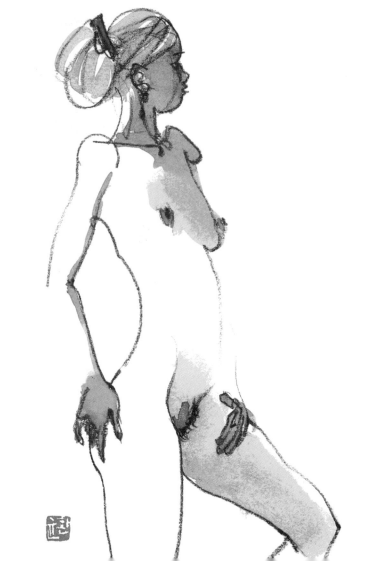

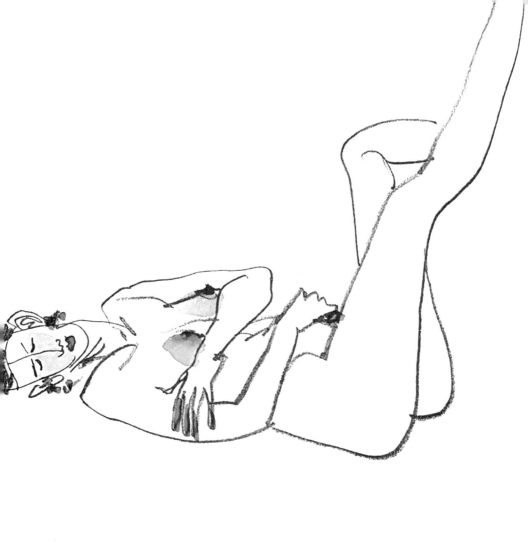

2019년 12월 25일 제1판 제1쇄 발행

지은이 곽윤환
펴낸이 강봉구

펴낸곳 북만손출판사
등록번호 제406-2018-000139호
주소 경기도 파주시 와석순환로 307, 1107-101호(목동동, 산내마을11단지 현대아이파크 아파트)
전화 070-4261-5925
팩스 0505-499-8560
홈페이지 http://www.bookmanson.co.kr

ⓒ곽윤환 redeye21c@naver.com

ISBN 979-11-90535-00-7 13650
값은 뒤표지에 있습니다.